網紗記事

[作者]　周定邦

Bâng-sa kì-sū

【目錄】

Bȯk-lio̍k

挑動心肝莘仔的月琴聲

Thio-tāng sim-koaⁿ-íⁿ-á ê goėh-khîm-siaⁿ

文——周定邦

He 是有 chit kái kap 丁順伯做伙 ê 經驗。

阮 nn̄g 个人 tī in tau ê 廳，kan-na 阮 nn̄g 个人，tī 三台山半嶺 hit 間低厝仔 ê 廳。丁順伯伊坐 the tī hit giâu 藤仔椅頂，giȧh 一枝月琴，阮本 chiaⁿ leh 開講，有 chit-táu-mí-á nn̄g 个人 lóng tiām-tiām，無話無句，伊雄雄開始彈琴，彈恆春民謠 ê 曲調，kài-sêng 是四季春 ȧh-sī 五孔 á，nā 無 tiȯh 是楓港調仔，hit 款琴聲，chok 憂悶，kài 親像月琴 giȧh 一枝毛筆 leh thio 振動藏 tī 咱心肝莘仔--lìn ê 共鳴器，hō͘ 咱 ê 心肝 tòe he 琴聲 kiōng-beh iôⁿ--去，ē ngiau，chok 好，koh chok 感動，ná 像 kui 个人 thǹg theh-theh kō͘ 琴聲 leh 洗 tn̄g eng-ia ê 靈魂。Tō 是 chit 款琴聲 hō͘ 我氣力，kā 傳承恆春民謠 āiⁿ 做 chit 世人 ê 使命。

今仔日咱 kā 丁順伯 ê 民謠 thȧh 來 kap tȧk-ê 分享，sio-siāng koh ē-tàng 聽 tiȯh hit 款感動。雖罔阮師傅 sai-á ê 生活經驗無仝，咱 mā 真 oh 去體會伊 hit 款艱苦人仔 ê 過日，m̄-koh ùi 伊留落來 ê 聲音，咱得 tiȯh 共鳴 ê 感動，hō͘ 咱 ê 心肝莘仔 chiâu 振動，hō͘ 咱目屎 kâm 目墘。

Ǹg 望 tȧk-ê mā ē-tàng tī chit phō 專輯 chhōe tiȯh hit 款 kā 你 ê 心肝莘仔挑振動的月琴聲。

Tēngpang Suyaka Chiu

—— 2022.7.15 台南

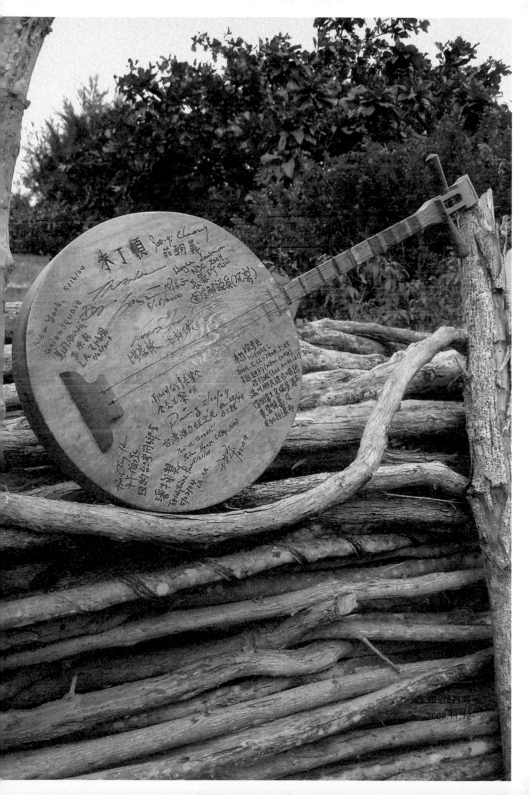

作者 ‥

周定邦
Chiu Tēng-pang

1958 年出世，鹽分地帶台南縣將軍鄉青鯤鯓人
國立成功大學台灣文學碩士

現任——

台灣說唱藝術工作室藝術總監
台文筆會常務理事
國立台灣文學館助理研究員
國立成功大學台灣文學系助理教授級兼任專家

Kin 國寶級唸歌大師吳天羅 kap 恆春民謠國寶朱丁順，學台灣唸歌 kap 恆春民謠，創立台灣說唱藝術工作室，chhui-sak 台灣唸歌藝術，創作台灣歌仔史詩，kā 傳承台灣唸歌 kap 恆春民謠看做 chit-sì-lâng ê 使命。

Bat 得著鹽分地帶文學創作獎、南瀛文學獎、廣播金音獎入圍獎－本土文化節目主持人獎、高雄縣傳統戲劇優良劇本優等獎（首獎）、阿却賞台語文創作獎、海翁台語文學獎、恆春民謠大賽優等獎（第一名）、阿却賞台語文學研究獎、教育部母語文學創作獎劇本小說類第一名、財團法人彭明敏文教基金會 2008「台灣研究」學位論文最佳碩士論文獎、教育部 98 年推展本土語言傑出貢獻個人獎、台南文學獎台語小說第一名等獎項。

作品有台語詩集《起厝兮工儂》、《斑芝花開》、《Ilha Formosa》，台語劇本《噍吧哖風雲》、《英雄淚》、《孤線月琴》、《台灣英雄傳：決戰噍吧哖》，台語生態童謠影音繪本《台灣動物來唱歌》，唸歌（歌仔冊）《台語七字仔白話史詩－義戰噍吧哖》、《台灣風雲榜》、《台語七字仔白話史詩－桂花怨》、周定邦唸歌專輯《BOK 血 ê 孔嘴》、《基隆港朝鮮藝旦殉情歌》、《三台山 ê 風－恆春民謠國寶朱丁順 kap 周定邦師生作品合集》等。

Uē-thâu
話頭

【零】

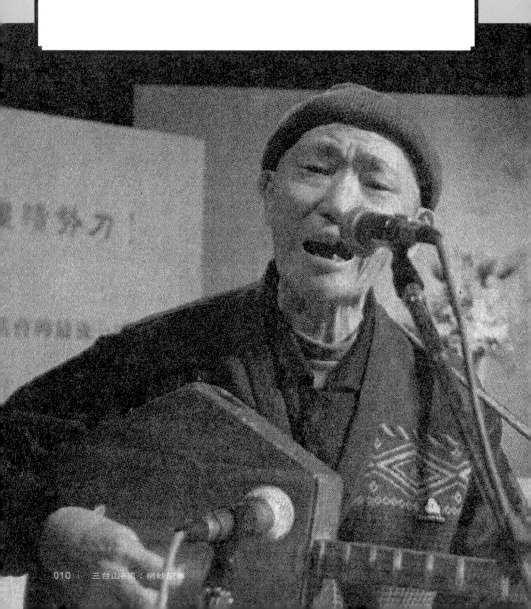

Bîng-bîng tsi tiong, tsū-iú thian-sòo？

冥冥之中，自有天數？

1997年12月17，張燦鍙選台南市長，「鄉城台語文讀書會」kā伊助選，tī忠義國小ê運動埕舉辦一場「台灣歌謠歌詩之宴」，我有去聽，liáu-āu suah無tioⁿ-tî行入台語文運動ê陣營，跟（黃）勁連sian學寫台語文，讀台語冊，熟似台灣文化，加入鄉城台語文讀書會，做伙發起成立「台南市菅芒花台語文學會」，kiau一群理念kāng款，為tiòh復振台語文ê友志，做伙tshui-sak「嘴講台灣話，手寫台語文」ê社會運動，hit-tsūn舉辦tsok tsē活動，也出版《菅芒花詩刊》，ē-sái講暝日無停leh piàⁿ。1998年5月26，tī台南市安平遠洋漁港ê「府城全國文藝季—運河詩情之夜」，hōo咱有機會看tiòh（吳）天羅sai ê唸歌表演，hit-tsūn kui粒心肝lóng hōo天羅sai ê月琴kap伊唸歌ê聲sàu siaⁿ kah m̄知走去十三天外ah，心肝內tsū-án-ne tiām一粒堅心傳承唸歌ê種子ah。

1999年3月27，tsah一枝月琴，駛120 khí-lơh來kàu雲林土庫天羅伯in兜，開始跟伊學唸歌，tshím頭伊先kà我彈唱〈放伴洗身軀〉，liáu-āu kā我講kuá唸歌ê訣頭，講我基本步已經ē-hiáu ah，叫我ka-tī學tòh好。2000年7月初1，天羅伯過身。10月初6，天羅伯做百日忌，咱去kā拈香，有寫一首詩siàu念伊。

日記── siàu念天羅伯

(1) 1999年3月27
你kap hit枝
六角形ê月琴
Tshuā我行入
心靈ê故鄉
春風kā一个一个
飛對窗á邊過ê羊蹄甲
抹kah 滿面sai-nai

──2000.10.7

天羅伯家己做ê
六角月琴

(2) 2000 年 7 月初 1
你 kap hit 枝
六角形 ê 月琴
孤單行入
人生 ê 尾站
西北雨 kā 一个一个
Tsông 對窗 á 邊過 ê 羊蹄甲
割 kah 目屎淋漓

(3) 2000 年 10 月初 6
我 kap hit 枝
圓 ê 月琴
做伙去看你
秋風 kā
行對窗 á 邊過 ê 羊蹄甲
穿 kah 青青青

車內
Tshun
我 kap 月琴

天羅伯叫我ka-tī學唸歌liáu-āu，心內眞稀微，有淡薄á茫茫渺渺，iáu sa無kài有tsáng頭，hit-tsūn tóh sì-kè leh tshuē看kám有sian--ê thang kā咱kà--bô。Bat走去洪瑞珍tī台北社區大學ê月琴班學過tsit táu，落尾感覺路途tiàu-uán，學習效率kē，tóh無koh再去ah。Mā bat去麻豆tshuē陳學禮kap林秋雲in ang-á-bó beh學唸歌，m̄-koh in ê功夫是tī車鼓、hàiⁿ彩茶，致使唸歌iáu是學無--khí-lâi。落尾無步ah，tsiah ka-tī聽天羅伯ê錄音帶學彈唱江湖調、學唸歌。M̄-koh hit-tsūn iáu是mî-nuā無停leh tshuē先生thang kà我唸歌。

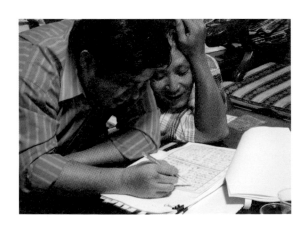

Kap吳現山研究天羅伯ê
唸歌創作手稿
2009.11.15

天羅伯ê唸歌創作手稿

天羅伯ê唸歌作品（錄音帶）

天羅伯ê唸歌作品（曲盤）

Thâu-pha：
Pē-kiáⁿ Tsîng

頭葩：父囝情

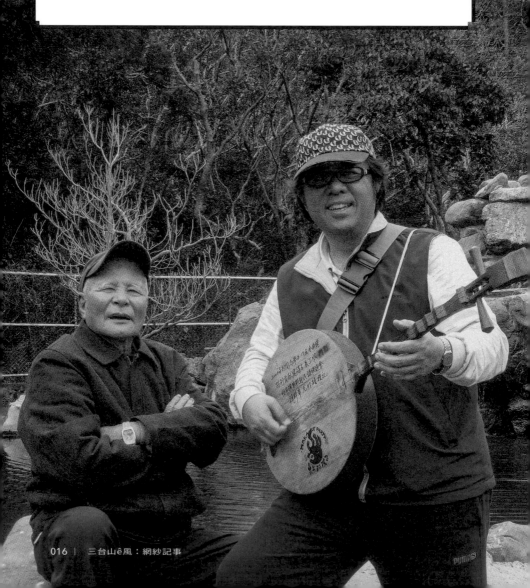

Guá sī án-tsuáⁿ ē tsáu lâi ȯh liām-kua,

ȯh Hîng-tshun bîn-iâu？

Kám kóng tse sī tsit-sì-lâng Thiⁿ-kong-peh--á

phah-phài hō͘--guá ê sú-bīng？

我是按怎會走來學唸歌，學恆春民謠？

咁講這是這世人天公伯仔拍派予我的使命？

1999年6月16，tī《台灣日報》看tiȯh一篇報你（丁順伯）tī恆春leh
kà民謠ê報導，心肝內tȯh想beh來跟你學，khà電話去電信局ê
105，問你ê電話番，105 kā我報幾nā支，我一支一支khà…

「0-8-8-8-9-7-9-5-6，uê~，請問kám是朱丁順，丁順伯--á tsia？」

「我tȯh是朱丁順，咱tah位ah？」

「你是tī恆春leh kà人彈月琴唱民謠ê丁順伯hō͘ⁿ？」

「無m̄ tiȯh，我tȯh是。有siáⁿ tāi-tsì ah？」

「丁順伯，你好，我tuà台南，叫周定邦lah，我想beh tuè你學月琴彈
唱民謠，m̄知kám ē-sái？」

「Beh學彈月琴hàⁿ？ Ē-sái ah，歡迎你來。」

你真a-sa-lih，án-ne隨收我做你ê sai-á。

7月30，我ka-tī一个人tsah一枝月琴，uì台南駛車駛2、3點鐘，來網紗（Bāng-sa）tshuē你，tī你三台山半嶺ê kē厝á頭前kap你sio-tú，hit-tsūn m̄ bat你，m̄知你tȯh是我beh tshuē ê丁順伯，koh問你講：

「阿伯--á借問leh，朱丁順，丁順伯--á m̄知tuà toh位？」

你kā我看看leh，應講：「我tȯh是，咱tah位beh tshuē ah？」

我kā你講：「我tȯh是台南khà電話hō͘你，beh跟你學恆春民謠ê lah，我叫做定邦lah。」

Tsū-án-ne開始，一禮拜2 tsuā，你tshuā我tī你厝頭前ê毛柿樹腳行入恆春民謠ê世界，行入hit條改變我ê人生ê月琴路。

台灣日報報導丁順伯
1999.06.16

月琴路　——2001.01.03

台南來 kàu 興達港，漁船討海 beh 出帆，
妹你 taⁿ tiȯh m̄ 免送，月琴伴阮走西東。
一路落南 kàu 高雄，日頭 kuân kuân tī 空中，
妹咱 taⁿ 都有參詳，beh 學月琴去他鄉。
高雄過了 kàu 林園，一條大路 thàng 田庄，
妹你 taⁿ tȯh 免心酸，月琴伴阮做伙 sńg。
林園過去 kàu 東港，工業區內 lóng 煙筒，
傳承民謠有所望，心情 m̄ 敢放輕鬆。
東港過去 kàu 林邊，林邊蓮霧 siōng-kài 甜，
Beh 學民謠三五年，月琴伴阮來 píng-phⁿ。
林邊過了 kàu 佳冬，路邊全是檳榔叢，
傳唱民謠一世人，師父對阮有 ǹg 望。
佳冬 koh 去水底寮，一條大路直 liâu-liâu，
拜師丁順學民謠，月琴 kap 我彈 kāng 調。
水底寮過 kàu 枋寮，看 tiȯh 海魚水 --nih 跳，
心肝 m̄-thang 想反僥，beh 學民謠有才調。
枋寮過去是枋山，車內無人真孤單，
只有月琴來做伴，做伙行 ǹg 三台山。
枋山過去 kàu 楓港，tsūn-tsūn 海湧白 tshang-tshang，
月琴 kā 阮 tàu-saⁿ-kāng，傳唱民謠送花 phang。
楓港過了 kàu 車 (tshâ) 城，落山風透滿山坪，
Beh 唱土地 ê 心聲，透風落雨 lóng m̄ 驚。
車城過去 kàu 恆春，一港水 tshiâng 變白雲，
白雲罩 tī 小山崙，可比姿娘伴郎君。
恆春 koh 去 kàu 網紗，一間低厝半山腳，
阿伯民謠 kā 阮 kà，代代釘根來生 thuàⁿ。

Khan-im áu-ūn phah té-tì,

mî-nuā ȯh gē guȧh thàng nî.

牽音拗韻拍底蒂，綿爛學藝月週年。

月琴路開始 pháng，pháng tńg 來路頭，車內一枝伴我南北奔波 ê 月琴、一台 kā 咱 tàu 記阿伯 ê 聲音 ê 錄音機、一本記錄咱用土步學琴 ê 腳跡 ê 簿 á、一粒咱車駛 thiám tī 路邊歇睏 ê 時叫咱 tsing-sîn ê 亂鐘 á，kiau 一粒堅心學藝 ê 心肝。

「Tse 是 1999 年 7 月 30 日 tī 恆春網紗石光巷 25 號朱丁順，丁順伯--á ê 厝學月琴 ê 錄音。」kiōng-beh hâm-sau ê 錄音帶，pi-pi pȯk-pȯk 像 leh 炒豆仔，放送歲月 ê 聲音。

1999 年 7 月 30，拜 5，下晡 2 點，咱 uì Sū-siang-ki（士常車）ê 曲頭起鼓……

「pang pa la pang pāng, pàng pā lā pàng pāng, pang pa la pang pa la pang pàng, pāng pā lā pāng páng pāng pā lā pang pang, pàng pà là pàng pà là pàng pà là pang pang, pâng pa pāng pā pàng pā lā pàng pā pāng pā lā pang pā pàng pā pang pa la pang pa la pang pa la pang pàng」……

1999 年 8 月初 6，拜 5，下晡 2 點，你 kà 我 Sū-siang-ki ê 曲頭 kiau 落曲，彈唱：「世間暫時來 thit-thô，pháiⁿ 事千萬 m̄-thang 做，勸咱善

丁順伯 in 厝前 ê 毛柿樹
2006.06.25

事 tsē 少做，社會稱讚 kap o-ló。人生做人愛端正，pháiⁿ 路千萬 m̄-thang 行，鋪橋造路好名聲，虎死留皮人留名。」

1999 年 8 月初 10，拜 2，下晡 2 點，你 koh-tsài kà 我 Sū-siang-ki ê 曲頭、落曲、過板。

1999 年 8 月 13，拜 5，下晡 2 點，你 kà 我 Sū-siang-ki ê 曲頭、落曲、過板 kap kui 首彈唱。

1999 年 8 月 17，拜 2，下晡 2 點，你 kāng 款 kà 我 Sū-siang-ki ê 曲頭、落曲、過板 kap kui 首彈唱。

1999 年 8 月 20，拜 5，下晡 2 點，你照常 kà 我 Sū-siang-ki ê 曲頭、落曲、過板 kap kui 首彈唱。

你 huān-sè ê giâu-gî，我 lóng tī 下晡時 2 點 kàu 位，taⁿ uì 台南來是 駛 guā 久？我 ē 記 tsit 我 lóng 差不多 tsái 時 10 點半 khah ke 出門，uá 晝 ê 時沿路 tshuē 食飯 ê 所在，nā 無 tō 是 ka-tī tsah 物件，tshuē 一个 有樹 ńg ê 所在食晝，有時駛 liáu thiám tō tiàm 路邊歇睏，有 tsing-sîn ah tsiah-koh kiâⁿ。Kài tsiap 停腳 ê 所在 tī 佳冬 ê 台 17 線路邊，hia 有一遍茄苳樹林，nā 無 tō 是枋山 ê 台 1 線，大路邊 ê mô-hông-á 樹腳，nńg jiah lóng tsok 清涼。

1999 年 8 月 24，拜 2，下晡 2 點，你 koh kà 我 Sū-siang-ki ê 曲頭、落曲、過板 kah kui 首 ê 彈唱。

1999 年 8 月 31，拜 2，下晡 2 點，siāng 款 ê 進度，你 kà 我 Sū-siang-ki ê 曲頭、落曲、過板 kah kui 首 ê 彈唱。

Ta̍k-kái tī 你 hia 學 suah，你 lóng ē kā hit 工 kà--ê 錄 tī 錄音帶，錄 tsok tsē páiⁿ，錄 kah 錄音帶 tīⁿ，hōo 我 tńg 去台南 ê 時 tiàm 車頂聽 kui 路 ê，án-ne tsit kái koh 聽過 tsit kái，sóo-tì，tsok 緊 tō ē-hiáu ah。

1999 年 9 月初 2，我 tī 厝練習，已經有法度彈唱 kui 首 ê Sū-siang-ki ah，錄音帶 pháng 來 hiàng 時 ê 琴聲、落曲：「世間暫時來 thit-thô，pháiⁿ 事千萬 m̄-thang 做，勸咱善事 tsē 少做，社會稱讚 kap o-ló。人生做人愛端正，pháiⁿ 路千萬 m̄-thang 行，鋪橋造路好名聲，虎死留皮人留名。」

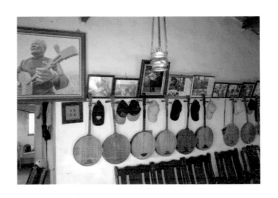

丁順伯 in tau ê 廳
2006.06.25

1999年9月初4，拜6，下晡2點，你tshuā我liū Sū-siang-ki ê曲頭、落曲、過板，koh kà kui首ê新歌詞ê彈唱：貧在路邊無人認，富在深山有遠親，世間有錢siōng要緊，無錢目地人看輕。道德nn̄g字愛根本，不孝父母絕五倫，做人序細愛孝順，以後出有好kiáⁿ孫。牛來快牽人oh料，無福thàn錢khîⁿ bē tiâu，有thang食穿好了了，百般爲着腹肚枵。

1999年9月初9，拜4，下晡2點，你開始kà我平埔調，mā是uì曲頭起鼓⋯⋯

「tà lā là lā lā la la lā lā là lā la lā la là lā là là lā lā lā lā la là lā la lâ lā la la lā lā la lā lā lā là lā la la là la là」⋯⋯

1999年9月14，拜2，下晡2點，你m̄-nā kà我平埔調ê曲頭、落曲koh有過板：「咱來出世吼三聲，父母kā咱來號名，無所不時kā咱疼，nā來不孝歹名聲。」

1999年9月17，拜5，下晡2點，你tshuā我liū Sū-siang-ki，彈唱平埔調。

1999年9月20，拜1，下晡2點，你sio-siāng tshuā我liū Sū-siang-ki，彈唱平埔調。

1999年9月28，拜2，下晡2點，聽你彈唱五空小調〈楊榮失妻〉，你koh-tsài tshuā我liū Sū-siang-ki，彈唱平埔調。

1999年10月初1，拜5，下晡2點，你tshuā我liū Sū-siang-ki，我彈唱「世間暫時來thit-thô，pháiⁿ事千萬m̄-thang做，勸咱善事tsē少做，社會稱讚kap o-ló。人生做人愛端正，pháiⁿ路千萬m̄-thang行，鋪橋造路好名聲，虎死留皮人留名。道德nn̄g字愛根本，不孝父母絕五倫，做人序細愛孝順，以後出有好kiáⁿ孫。牛來快牽人oh料，無福thàn錢khî̄n bē tiâu，有thang食穿好了了，百般爲着腹肚枵。貧在路邊無人認，富在深山有遠親，世間有錢siōng要緊，無錢目地人看輕。」彈liáu bē bái ê所在你ē kā我o-ló，hō̄我koh khah有信心。

1999年10月初5，拜2，下晡2點，你tshuā我liū Sū-siang-ki，彈唱平埔調。

1999年10月初8，拜5，下晡2點，你kà我五空小調ê曲頭⋯⋯

「tang tàng, tāng tang tāng tāng tāng tāng tāng tang tàng, tāng tang tāng tāng tàng　tàng tāng tāng tàng, tang tāng tāng tāng tang tang tang tāng tang, tang tang tāng tang tang tāng tāng, tang tāng tang tāng tāng, tāng tāng tàng tang tāng tang tāng tang tang tāng tàng tang tang tang, tang tàng tang tàng」……

1999年10月12，拜2，下晡2點，你kà我五空小調，彈唱〈楊榮失妻〉ê頭葩：「正月算來桃花開，清倌病落在房內，手thèh清香hē三界，hē bueh來清倌án-ni好起來，hē bueh清倌好起來。」

1999年10月15，拜5，下晡2點，你tshuā我liū Sū-siang-ki，kà我五空小調。

1999年10月19，拜2，下晡2點，你tshuā我liū Sū-siang-ki，koh彈唱古調ê四季春hō我聽，解說無kāng曲調án-tsuáⁿ ká無kāng ê key ê步數。咱uân-nā彈琴uân-nā開講，你講tiòh洪榮宏對你唱民謠ê肯定，mā kā我鼓舞講：「Hō我指導ài有耐心，ài堅心，我bē tshìn-tshìn-tshái-tshái kâng指導，nā準我有100分，siōng無mā beh kā你指導kàu 80分。」Lō尾你kà我五空小調，彈唱「世間暫時來thit-thô，pháiⁿ事千萬m̄-thang做，勸咱善事tsē少做，社會稱讚kap o-ló。」……

「世間暫時 tin té lē lōng tòng tin lē tōng tin tong long long tin lè tin tòng 來 thit-thô ō o ō ō o ǎ ā uē tong tōng lōng tòng tong tōng lōng tong tong tong long long tòng tong tòng」……

1999年10月22，拜5，下晡2點，你 kà 我五空小調，彈唱〈楊榮失妻〉ê 頭範：「正月算來桃花開，清倌病落在房內，手 thèh 清香 hē 三界，hē bueh 來清倌 án-ni 好起來，hē bueh 清倌好起來。」

1999年10月26，拜2，下晡2點，你 sio-siāng kà 我五空小調，彈唱〈楊榮失妻〉。

1999年11月初1，拜1，下晡2點，你 kāng 款 kà 我五空小調，彈唱〈楊榮失妻〉。

1999年11月初5，拜5，下晡2點，你 kà 我五空小調有新 ê 進度，咱彈唱〈楊榮失妻〉：「九月算來冷風寒，楊榮開箱 tshuē 針線，tshuē bueh 針線補破爛，補 bueh hō kiáⁿ 穿 buē 寒。」

1999年11月初8，拜1，下晡2點，你 koh kà 我五空小調，彈唱〈楊榮失妻〉：。「六月算來六月大，楊榮失妻無 ta-uâ，kiáⁿ 你 tiòh 乖乖參姑 tuà，án 爹堅心 bueh 來出外，án 爹堅心 bueh 出外。七月算來七月小，楊榮失妻被人笑，我問你來笑阮 siáⁿ tāi，後擺你 nā 失妻你 tiòh 知，後擺你 nā 失妻你 tiòh 知。」。

1999年11月12，拜5，下晡2點，你猶原 kà 我五空小調，彈唱〈楊榮失妻〉。

1999年11月16，拜2，下晡2點，你kāng款kà我五空小調，彈唱〈楊榮失妻〉。

1999年11月29，拜1，下晡2點，你sio-siâng kà我五空小調，彈唱〈楊榮失妻〉。

1999年12月初6，拜1，下晡2點，你koh-tsài kà我五空小調，彈唱〈楊榮失妻〉。

1999年12月20，拜1，下晡2點，你照常kà我五空小調，彈唱〈楊榮失妻〉：「十月算來收多時，楊榮堅心出外去，爲tiȯh我妻歸陰司，放sat細kiáⁿ做伊去，放sat細kiáⁿ做伊去。十一月算來人so圓，家家戶戶人團圓，楊榮每日想kiáⁿ兒，想tiȯh傷心目屎滴，想tiȯh傷心目屎滴。十二月算來年kha邊，thàn tiȯh錢銀tńg鄉里，大姨人情親像天，牽tiȯh細kiáⁿ過新年，牽tiȯh細kiáⁿ過新年。」

2000年1月初3，拜1，下晡2點，你kà我五空小調，彈唱新ê歌詞：「第一煩惱ka內散，第二煩惱kiáⁿ細漢，山窮海竭無tiàng thàn，tuè人過日眞thiau難。」

2000年1月初9，禮拜日，下晡2點，你kà我liū五空小調。

2000年2月14，拜1，下晡2點，你kà我liū學過ê曲調。

2000年2月21，慈濟大愛電視台 beh 來網紗 kā 你錄影，你 tȯh huan-hù 我 ài kā〈楊榮失妻〉練 hȏ 熟手，人 beh 錄我唱「五空小調」，我 hit-tsūn tshen-mê--ê m̄ 驚銃，有影練 kah tsok 認真，tshuân sù-sī，uì 台南 piàn 來 kap 怎做伙錄影，tse 是咱頭一擺做伙錄影，有留 luǎi 一張 phiau-phiat ê 相片。

2000年2月26，拜6，下晡2點，你 kà 我四季春 ê 曲頭⋯⋯

「tang tang, tàng lang tàng tàng tang tang tang, tāng lang tāng tang tang lang tang tāng tàng, tāng lang tang tāng tāng tāng, tāng lang tāng lang tang tang, tāng lang tang tang tāng tang tàng tang tāng, tāng tang tang tāng lāng tāng, tang, tāng lang tang tāng tāng tàng, tāng lang tàng tāng tang tang」⋯⋯

2000年3月初3，拜5，下晡2點，你 kà 我四季春，彈唱：「恆春八景是鵝鑾，一座燈塔 siōng-kài kuân，一葩燈光 teh 迴轉，指示咱 ê 船隻 ê

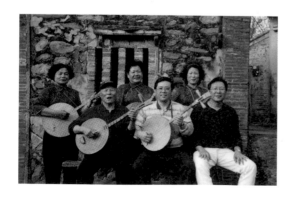

大愛電視台
恆春網紗恆春民謠錄影
2000.02.21

安全。」歇睏ê時，你kap我開講，講tiòh恁hia有人leh講Sū-siang-ki ê起源，你講：「巫元束uì唐山過來跳石山，發明Su-siang-ki he是偽造ê，咱tsit ê Sū-siang-khí tòh是恆春ê祖祖祖，hiàng-sî … m̄-thang講唐山人，唐山人講話ngáiu-ngiáu … tsit ê外省á過來50 guā年ā lah，講台語tòh好lah，m̄免講唱Sū-siang-ki lah，講ē tsiàn bô？絕對無可能lah，…」聽你講kah tsiân憤慨，á tse tiòh是你ê本性，tiâu直、tsheh人講he無影無jiah ê tāi-tsì。

2000年3月初7，拜2，下晡2點，你sio-kāng kà我四季春，彈唱：「恆春八景是鵝鑾，一座燈塔siōng-kài kuân，一葩燈光teh迴轉，指示咱ê船隻ê安全。」

2000年3月初10，第六屆世界台語文化營tī高雄市人力資源發展中心舉辦，台南市菅芒花台語文學會tī hit暗ê「台語文化之夜」kap鄉城台語文讀書會lóng是表演單位，pún-tsiân安排天羅伯beh來唸歌，m̄知án-tsuán天羅伯suah無來，tsŏan叫我替伊ê額，彈唱恆春民謠〈楊榮失妻〉hō tàk-ê聽，á tse是我頭kái tsiūn台表演，sui-bóng有淡薄á緊張，m̄-koh無kā先--ê你làu-khuì lah。

2000年3月11，拜6，下晡2點，你koh-tsài kà我四季春，彈唱：「恆春八景是鵝鑾，一座燈塔siōng-kài kuân，一葩燈光teh迴轉，指示船隻ê安全。」歇睏ê時tsūn，你kap我開講，講話kā我鼓勵，你講：「你認真，認真落去kā tshòng tsit-ê恆春民謠5種調，tòh是koh有一个楓港調á，楓港調tse我beh koh kà你，若有ngiauh起來hơⁿh，以後

我70幾歲ah，以後beh交代你，beh交代你，你ài替我落去發揮tsit 5 ê調，恆春民謠，所以若有機會beh phah影hoⁿh，我ē注意hit-ê機會來hō你，像講leh開記者會lah，我tòh ē kā tàk-ê講，講咱台南某人⋯，你ài認眞hō ngiauh起來⋯」

2000年3月（錄音日期無錄tiòh），下晡2點，你sio-siāng kà我四季春，彈唱：「鵝鑾對東無線電，外國講話聽現現，無線自動ē發電，發明ê人是khah gâu仙。」

2000年3月21，拜2，下晡2點，你kāng款kà我四季春，彈唱：「鵝鑾對東無線電，外國講話聽現現，無線自動ē發電，發明ê人是khah gâu仙。」有一kái你唱做：「鵝鑾對東無線電，外國講話聽現現，無線自動ē發電，指示咱ê船隻ê安全。」tàu m̄ tiòh去hō我kā你liàh-pau，咱nn̄g ê suah笑kah kā-kā叫，哈哈哈哈⋯

2000年3月28，拜2，下晡2點，你sio-siāng kà我四季春。

2000年3月30，風潮有聲出版公司tī台北市ê誠品書局辦《恆春半島民歌紀實》金曲記者會，你講台北路草無熟，叫我kap恁（你kiau董延庭、董添木、張日貴）做伙去，tī hia熟似恁tsit群爲tiòh恆春民謠傳承leh phah-piàn ê老先--ê，聽恁現場ê表演，聽kah tsok感動，khi-mó͘-tsih su-put-lín-giang。

2000年4月初7，拜5，下晡2點，你kāng款kà我四季春，彈唱：「恆春八景是鵝鑾，一座燈塔siōng-kài kuân，一葩燈光teh迴轉，指示咱

ê船隻ê安全。鵝鑾對東無線電，外國講話聽現現，無線自動ē發電，發明ê人是 khah gâu 仙。」

2000年4月11，拜2，下晡2點，你 sio-siāng kà 我四季春。

2000年4月14，拜5，下晡2點，你 koh-tsài kà 我四季春，彈唱反應你ê人生ê歌詞：「路邊草寮是阮ê，無椅無桌不成家，內底設備無好勢，對 tsia 經過請來坐。小弟 tuà tī 省北路，一時失妻真艱苦，身苦病疼無人來照顧，tshan 像目睭失明行無路。阿爹 tńg 來 tú 二九，厝邊隔壁 leh 食 tshiⁿ-tshau，想 beh 來煮無鼎灶，看 tiòh 細 kiáⁿ 目屎流。」

2000年4月21，拜5，下晡2點，你 kà 我四季春。
2000年4月28，拜5，下晡2點，你 kà 我四季春。……
2000年5月初9，拜2，下晡2點，你 kà 我四季春。……
2000年6月初9，拜5，下晡2點，你 kà 我四季春。……
2000年7月26，拜3，下晡2點，你 kà 我四季春。……

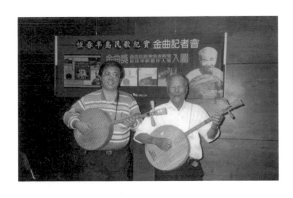

《恆春半島民歌紀實》入圍金曲
獎記者會 kap 丁順伯 hip ê 相片
2000.03.30

Pē-kiáⁿ-tsîng ê iân-hūn sī tsok tsē tàp-tàp-tih-tih ê lân-san-tāi kǹg--khí-lâi ê.

父囝情的緣份是足濟沓沓滴滴的零星代貫起來的。

2000年10月初2，我成立「台灣說唱藝術工作室」，kā台南市政府文化局申請做台南市藝文團體，主要是beh：

◎ 蒐集台灣說唱藝術民間文學——歌仔冊、錄音帶、CD、錄影帶、月琴。

◎ 創作台灣說唱文學——歌仔冊。

◎ 出版歌仔冊、錄音帶、CD、錄影帶。

◎ 台灣說唱藝術表演、推廣。

◎ 台灣說唱藝術教學傳承。

Uì hit-ê時tsūn開始，聽你ê吩咐，替你落去發揮恆春民謠，beh kā恆春民謠kap台灣唸歌結合做伙，tâng-tsê傳承，堅心tah-té，phah死無退。

2000年10月初7，台南市文化資產保護協會邀請我去in「安平文資館週年慶」ê活動表演恆春民謠唸歌。

2000年10月31，拜2，我sio-siāng駛車去網紗tshuē你，ē記tsit hit工是風颱天，hit暗風颱暝，你留我tī你hia，暗tǹg你tòh lā nn̄g項á菜，桌頂一人一甌米酒，咱一頭彈琴唱歌，一頭phò-tāu開講，lō尾講kàu你傳承民謠ê心酸，koh聽tiòh你ê琴聲，我目屎suah liàn--落來，hit暗，我有寫一首詩hō--你……

乾杯

你
Kā 心酸
Thîn tī 月琴做 ê 酒杯 --lìn
Kā 幽悶
攪 tī 恆春民謠 kik ê 米酒 --lìn

管伊
風　大聲哀
雨　淒慘哭
雲　hē 死走
樹 á　笑 kah 倒籬顛斗

明 á 載
風 ē tiām
雨 ē 停
雲 ē 清
樹 ē 笑
時 kàu tȯh 是　好天

來！
Giȧh 月琴做酒杯
乾一杯
恆春民謠 kik ê 米酒

——記 2000 年 10 月 31（象神）風颱暝
tī 網紗 kap 丁順伯把酒談往事

工作室成立 liáu-āu，我一步一步開始行傳承 ê 路。Hiàng 時台南市文化局蕭瓊瑞局長 tī 古蹟 sak 一項做 kah 有彩有色，kàu taⁿ koh iáu-buē suah ê「台南市古蹟夜間藝文沙龍」，我 tō 去 kā in 申請演出，uì 2000 年 11 月初 10 kàu 2002 年 1 月 27，tī 台南市大南門公園、赤崁樓、孔子廟、安平古堡演出「恆春民謠說唱」kap「台灣唸歌」，bē 記 lóng 總演出幾場，總 -- 是 tsia ta̍k 禮拜 ê 孤人演出經驗 hō͘ 我傳承民謠 ê 路 lú 行 lú tsāi.

Tī「台南市古蹟夜間藝文沙龍」ê 活動 --lìn，ē-sái 講是 uì 演出我頭 tsit phō 長篇 ê 唸歌史詩：《義戰嘩吧哖》khí-khiàn ê，2000 年 11 月初 10、11 月 24、12 月初 8 kah 12 月 29 tī 台南市大南門公園，lóng 總表演 4 kái，kā tsit phō《義戰嘩吧哖》uì 頭 kàu 尾表演 tsit táu。Tsit ê 表演台南市文化基金會有 kā 咱補助。Hō͘ 咱 siōng 大鼓舞 ê 是南都廣播電台 ê 台長（黃）忠武兄，ta̍k-páiⁿ lóng sak 輪椅 tshuā in 老母來聽我唸歌，á mā 因為 tsit tsân 機緣 hō͘ 我有機會入去南都電台主持一个 tshui-sak 台語文化 ê 節目：土地 ê 聲 sàu。

2000 年 11 月 11，拜 6，下哺 2 點，我 tshuā bó-kiáⁿ 駛車去網紗 tshuē 你，你 tshuā 我 liū 五空 á，唱〈楊榮失妻〉：「正月算來桃花開，清侸病落在房內，手 the̍h 清香 hē 三界，hē bueh 來清侸 án-ni 好起來，hē bueh 清侸好起來。」……〈楊榮失妻〉liū suah，你 kā 我講：「你 lóng ē-hiáu ah，koh 來 beh 開始 kā 你 tiau 轉（tsuán）音，tiau hō͘ khah 有一个氣氛 ê mî-mî-kak-kak。」koh kā 我吩咐 leh 唱 ê 時「字 ài 講

hō明。」落尾koh liū Sū-siang-ki，kà我轉音、tsùn-tsáiⁿ（sìm音），感覺ká-ná beh tshuā我入高階班kâng款。

隔工，11月12，咱做伙去sėh恆春半島，你tshuā阮去海洋博物館、關山（Kuân-suaⁿ）bē少好sńg ê所在tshit-thô，暗頭仔koh去「古早味--ê」海產店食tshiⁿ koh好食koh siók ê料理，ē記tsit lāi-té有一項料理是阮ták-páiⁿ去lóng ē食ê「tò-tiàu-á」，tse是你kā阮報ê恆春特產，親像恆春民謠是你ê khăng-páng全款。

2000年11月17，拜5，下晡2點，你tshuā我liū Sū-siang-ki。
2000年11月21，拜2，下晡2點，你tshuā我liū四季春。
2000年11月28，拜2，下晡2點，你tshuā我liū四季春，kà「楓港小調（楓港調á）」。
2000年12月初5，拜2，下晡2點，你kà我「楓港小調」。
2000年12月13，拜3，下晡2點，你kà我「楓港小調」。

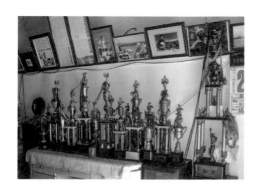

丁順伯參加民謠比賽得著ê獎座
2006.06.25

2000年12月16，hiàng時ê文建會tī台南市ê孔子廟舉辦「嬉遊泮水：向全國資深文化人致敬」ê活動，你hông邀請來參加kuà表演，叫我ài去tshuē你，我有去看你表演，聽你彈唱恆春民謠，mā tú tiòh陳學禮 kap 林秋雲 in ang-á-bóʹ leh 表演 hàiⁿ 彩茶，hit kang 活動suah，你講你想beh去阿扁--á總統ê舊厝tshit-thô，咱車駛leh tō起行，lō尾咱koh去下營食鵝肉，tshit-thô suah 載你去坐車，hō你tńg去恆春，hit工，留落來咱tī阿扁--á總統ê舊厝頭前hip ê kì-tî。

2000年12月22，拜5，下晡2點，你kà我「楓港小調」。

2001年1月初1，拜1，下晡2點，你kà我「楓港小調」。

2001年1月初6，我tī台南市大南門公園ê「台南市古蹟夜間藝文沙龍——褒歌之夜」ê活動表演恆春民謠唸歌。

2001年1月初7，我tī台南市赤崁樓ê「台南市古蹟夜間藝文沙龍」活動表演恆春民謠唸歌。

2001年1月初9，拜2，下晡2點，你kà我「楓港小調」。

2001年1月16，拜2，下晡2點，你kà我「楓港小調」，liū四季春：「恆春八景是鵝鑾，一座燈塔siōng-kài kuân，一葩燈光teh迴轉，指示咱ê船隻ê安全。鵝鑾對東無線電，外國講話聽現現，無線自動ē發電，發明ê人是khah gâu仙。」

2001年2月初2，拜5，下晡2點，你kà我「楓港小調」。

2001年2月初4，我tī台南市赤崁樓ê「台南市古蹟夜間藝文沙龍」活動表演恆春民謠唸歌。

2001年2月12，拜2，下晡2點，你kà我「楓港小調」。

月琴路繼續pháng，uì「Sū-siang-ki」、「平埔調」、「五空小調」、「四季春」kàu「楓港小調」，你一个音一个音kā我kà，一句一句khuaⁿ-khuaⁿ-á kā我牽，我一个音一个音tuè你彈，一句一句注心á學，bē-su讀冊ê時leh學寫字，一畫一畫來，驚bē記--tsit，koh kā記tī簿á兼錄音，án-ne tsit kái koh tsit kái，m̄知練習guā tsē táu，tsiah taùh-taùh-á熟手。有時kāng一个所在ê彈唱ē因為無kâng時tsūn kà，你ē kà無kâng，taⁿ我是án-tsuáⁿ學--khí-lâi ê？我mā bē記--eh ah，你bat講我有夠天才，哈哈哈。Tsit-má tńg去聽khah早ê錄音，mā感覺ka-tī有淡薄á天才tō tiòh，哈哈哈，無ná ē 1999年7月30開始學「Sū-siang-ki」，kàu 9月初2 tō ē-hiáu ah，kan-na學1個月niā-niā。

時間過kah眞緊，你kà我彈琴、唱歌、牽音、拗韻mā kàu一坎站ah，咱ê感情tòh親像pē-á-kiáⁿ--ah，hit-tsūn我nā心悶你ah是你khà電話hō--我，我tòh去tshuē--你，有時你ē tshuā我去tshuē tsit-kuá平平leh跟你學民謠ê朋友，iàh tòh是我ê師兄、師姊，hō我看tiòh你對傳承恆春民謠ê用心，mā深深影響我堅心tuè你ê腳步來傳承咱台灣唸歌hām恆春民謠tsia ê民間傳統藝術ê意志。

Suè-guat liû-tsuán kín jû tsìⁿ,

óng-sū tsit bō tsit bō tī kì-tî.

歲月流轉緊如箭，往事一幕一幕佇記持。

2001年4月初6，我tī台南市孔子廟ê「府城媽祖文化節」ê活動表演恆春民謠唸歌。

2001年4月29、5月13，我tī台南市赤崁樓ê「台南市古蹟夜間藝文沙龍」活動表演恆春民謠唸歌。5月23，去台南一中台灣文化社演講「台灣說唱藝術」。5月27 tī赤崁樓ê「台南市古蹟夜間藝文沙龍」活動表演恆春民謠唸歌。

Hit-tsūn我ê表演眞tsē，kà台語ê課程mā tsok tsē，台南、高雄、嘉義……sì-kè走，無閒tshih-tshaⁿh。

2001年台南人劇團phah-sǹg beh puaⁿ一齣希臘悲劇，叫做《安蒂岡妮》，4月初7，劇團ê藝術總監許瑞芳老師in一行幾nā名來網紗tshuē你beh tàu-saⁿ-kāng，tú好我hit工mā去tshuē你beh彈琴唱民謠，m̄-tsiah tī你厝前ê毛柿樹腳，kap瑞芳老師in熟sāi。Tak-ê ǎi-siat-tsuh liáu-āu，in kā beh án-tsuáⁿ puaⁿ戲ê phah-sǹg講hō咱知，liáu，tak-ê參詳一睏頭，lō尾in tshiàⁿ我kā《安蒂岡妮》ê歌隊beh唱ê歌詩，改寫做台語七字á，tsiah-koh tshiàⁿ咱tiàm戲--lìn用恆春民謠來表演hia歌隊ê歌詩演唱，tsū-án-ne咱kap台南人劇團結緣，做伙puaⁿ戲。

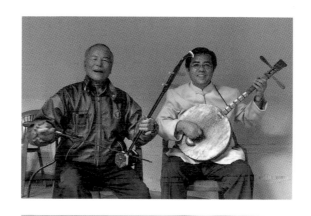

TT台南人劇團ê《安蒂岡妮》kap丁順伯做伙表演,台北藝術大學
2001.12.08

Puaⁿ戲ê khang-khuè kâng ín suah,koh 來,咱tȯh tsok tsiȧp做
伙 leh 訓練表演ê tāi-tsì,我 ē kā 寫好ê歌詞唸hō̄你聽,做伙唱看
māi,我發見無論我寫 sáⁿ-mih 詞,你 lóng 有才調 kā 牽音、拗韻 tńg
kah tsok 好勢,hō̄ 我真欽佩你ê功夫。戲--lìn你演唱ê部分,lóng 全
新寫ê歌詞,你 khah tsheⁿ-sơ 記 bē tiâu,我 tȯh 唸一句hō̄你tuè leh
唱一句,用 tsit 款步數 kā 歌隊ê歌詩表演 kah 圓滿 sù-sī。Khioh-khí
án-ne,我一个人唱ê部分 mā bē 少,hō̄你hē tsok tsē 心神 leh kā 我
tiau,tiau kah 你滿意 tsiah ē suah--tsit。

2001年8月20事先kap瑞芳老師in有約好勢，beh去網紗tshuē你，ē記eh瑞芳老師有tshuā一對芬蘭人ê ang-á-bó做伙去，tàk-ê開講kah眞心適，in ang-á-bó看你leh食檳榔tsiàⁿ hòⁿ-hiân，kā你討一口去哺，無gî-gō suah食tiòh倒吊菁á，hō tàk-ê iā pháiⁿ-sè iā好笑koh緊張kah，ká-ná bē-su leh講tsit齣《安蒂岡妮》buē puaⁿ tòh sing轟動ah án-ne。Lō尾，請in去港仔（滿州）ê餐廳食飯，食飯ê時，你kap hit對芬蘭人ê ang-á-bó彈月琴唱民謠，唱kah tsok歡喜，hō 咱知影你是一个tsok樂天koh愛kap人交陪ê人。Hit暗食飯飽，瑞芳老師in tòh sio辭離開，tshun我kap牽手、tsǎu-kiáⁿ tuà tī你港仔ê厝，隔工，咱做伙tī港仔騎大lián車走沙埔，koh去滿州、牡丹水庫、四重溪、車城（Tshâ-siâⁿ）、海博館sì-kè tshit-thô。

Tī參加鄉城台語文讀冊會ê時，黃勁連老師tō不時kà阮leh讀歌仔冊，koh整理khah早ê歌仔冊，kàu kah我開始tuè天羅伯學唸歌liáu-āu，tì-kak beh傳承唸歌tiòh-ài創作新ê作品，hō歌仔冊文學

Kap丁順伯hām台南人劇團ê
老師tī港仔做伙食飯
2001.08.20

ē-tàng seⁿ-thuàⁿ--落去，sớ-pái tī台語文學營 bat kā（林）錦賢兄買 kui thōng ê歌仔冊來讀，koh專工走去台北ê「台灣ê店」買一堆唸歌 ê錄音帶 tńg來聽。學習一坎站 liáu-āu，心肝內 leh huâ-sìg beh創作 siáⁿ-mih款ê作品 khah好，lō尾想tiȯh咱 khah早hō損面桶洗腦， m̄-bat kah半項台灣歷史，為tiȯh beh hō台灣人知影 ka-tī ê歷史， koh khah早ê歌仔冊 tsok欠 tsit款題材ê，tō án-ne決定 beh thȯh台 灣ê歷史故事來寫唸歌ê作品。M̄-koh台灣ê歷史故事 hiah-nī tsē， beh寫 siáⁿ khah好？ Tshuē--ah tshuē，siòng--ah siòng，phah算 來寫余清芳 tshuā頭起義ê Ta-pa-nî事件。

Beh創作歷史事件做主題ê作品 ài收集史料、讀、內化，tsia ê khang- khuè lóng tshuân好勢 liáu，uì 1998年7月初1開始落筆，2001年7 月 kō台灣說唱藝術工作室ê名義，出版我頭 tsit phō長篇ê台語七字仔 白話史詩：《義戰噍吧哖》。

義戰噍吧哖
台語七字仔白話史詩
2001.07

時間繼續 pháng，古蹟夜間藝文沙龍、台南社教館 ê 台語文學研習班、各縣市政府 ê 台語研習班、鄉城台語文讀冊會 ê tsē-tsē 活動，hō͘ 我無閒 tshih-tshaⁿh，m̄-koh 去網紗學琴練藝 kap 準備台南人劇團《安蒂岡妮》ê 表演 mā 是照常 leh 行。Phah-sǹg hiàng 時 khah 少年，ah 是機緣 kàu，suah 台語路 liâu--lȯh 一直衝。Ē 記 eh tī 古蹟夜間藝文沙龍 sik-sāi 南都電台 ê 台長 liáu-āu，黃台長 tō 邀請我去主持一个 tshui-sak 台語文化 ê 節目，我 kā 號做「土地 ê 聲 sàu」，uì 2001 年 10 月初 7 開始 kàu 2003 年 6 月 30，tȧk 禮拜日 tsái 起 11 點 kàu 12 點，介紹台灣唸歌、台語現代詩、散文、小說、台語囡仔歌，á 咱真珍惜 tsit tsân 機緣，mā tsok kut-lȧt 主持，希望 tsiah suí ê 台語文化 ē-tàng hō͘ koh khah tsē 人知影，m̄-tsiah 南都電台 tī 2002 年 10 月 15 kā 咱 ê 節目 thȧh 去報名參加中華民國社區廣播電台協會 ê「廣播金音獎」，入圍「最佳主持人獎」，tse 有影是台語文化 ê 榮光。

2001 年 10 月 13，你招我去恆春 tshuē 你，講 hit 暗你 tī 西門廣場有表演，是「向陳達致敬，恆春民謠 ROCK&ROLL」演唱會 ê 活動，hit 暗你 thȧh 二胡伴你唱恆春民謠，落山風真透，你迷人 ê 歌聲親像飛 tsiuⁿ 天 tuè 落山風 tī kui-ê 恆春半島 leh sȯh，leh kā 陳達老先生 ǎi-siat-tsuh。表演 suah，因為隔工我 tī 七股有表演無法度 tiàm 恆春 tuà 暝，tńg 去你 hia 坐一睏 á，tō kap 你相辭 tńg 台南 ah。

Koh 來 beh 講 tsit 項 tāi-tsì 一世人我 tō bē bē-kì--eh。Tī 無 îng leh tshuân 辦 puaⁿ 戲 ê khang-khuè hit-tang-tsūn，你 kā 我報一項 niù-

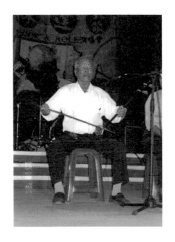

恆春西門廣場「向陳達致敬，恆春
民謠ROCK&ROLL」演唱會

2001.10.13

suh，講是停辦tsok久ê恆春民謠比賽beh koh辦ah，主辦單位是恆
春鎮ê天道堂，你講你khah早bat tī tsia ê民謠比賽thèh冠軍，叫
我ài認真練習thang參加，看ē tiòh等--無，你koh講已經kā我報
名ah。Tsit項活動khiā名號做「第四屆恆春民謠全國歌唱比賽」，uì
2001年11月初3辦kàu初5，liân-suà 3暗，比賽分做大人kap gín-á
組，tàk組tsiah-koh分做個人kap團體ê sio-kah，頭一暗kap第二
暗是初賽，初賽通過--ê，第三暗tsiah來piàⁿ頭三名。我真順利通過
大人個人組ê初賽，第三暗kō「五空小調」唱〈楊榮失妻〉kap眾先覺
輸贏。比賽suah，評審叫你來kā我講：「Tse頭名nā hō外地人thèh
去，án-ne恆春人ē tsok無面子，所以叫你kā頭名讓hō二名--ê án-
ne。」「我kā in講好--lah，我tsiah kā定邦--á講lah。」Á，你lóng
kap in tshiâu好ah，我mā kan-na ē-tàng tēⁿ--leh niā-niā，put-lî-
kò khí-mơ-tsih實在tsok bē爽。（無，看相片tòh知，一个面ná kiàn

leh。XDD）Bē爽to bē爽leh，亞軍ê獎領suah，載恁beh tńg--khì ê時，tī車內我kā賞金thèh hō你，kā你講：「伯--á多謝你kā我kà民謠，tsia-ê賞金beh hō你，請你收--khí-lâi。」「M̄-thang lah，he你phah-piàⁿ來ê，我bē kā你thèh lah。」「Tse是我頭kái tiòh獎ê賞金，nā無伯--á ê牽kà，我ná有可能tiòh獎，tse tsit-sut-á心意，你一定ài收--khí-lâi。」你tshím-thâu無beh thèh，落尾我kap我ê牽手kā你pun-thiah你收我ê賞金對gún ê意義，你tsiah收ê。

雖罔經過比賽tsit項hàm-kớ-tāi，我猶原對你真尊存。11月初10 bớ-á-kiáⁿ tshuā leh koh來參加恁屏東縣恆春鎮思想起民謠促進會ê會員大會kap民謠傳習計畫ê年度成果發表會，koh tshuā佳穎來客串tàu鬧熱。隔工，咱做伙tī恆春半島sì-kè tshit-thô。11月12，你來台南，我tshuā你去安平古堡、台灣第一街sì-kè sèh，食好料ê。11月15，台南ê漢聲廣播電台kā咱採訪，介紹《義戰噍吧哖》，你kā我o-ló，講我gâu編唸歌ê故事，月琴彈唱mā真讚，鼓舞我ài繼續phah-piàⁿ。

2001年11月17，《安蒂岡妮》tī台南延平郡王祠beh首演，你透早tòh uì恆春坐車來台南，guán ang-á-bớ駛車去車頭載你。

2001年11月17，《安蒂岡妮》tī台南延平郡王祠首演，11月18、23、24 sio-suà puaⁿ 4場，12月初1、初2換suá去高雄市左營ê孔子廟puaⁿ，12月初8、初9，koh suá去台北藝術大學puaⁿ。Ē記eh hit-tsūn tī延平郡王祠leh彩排，排練kàu暗時真暗，三更半暝ah，有ê人已經thiám kah擋bē-tiâu tshu tī壁角leh睏ah，ta̍k-ê物件收收leh

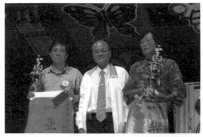

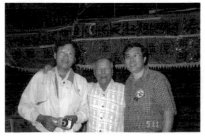
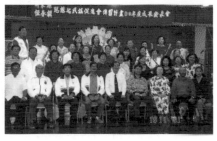

恆春鎮天道堂第四屆恆春民謠
全國歌唱比賽
2001.11.05

恆春思想起民謠促進會會員大會kap
民謠傳習計畫年度成果發表會
2001.11.10

準備 beh tńg--khì ah，hiông-hiông he 音響 suah ka-tī leh tân，hō͘ ta̍k-ê 驚 kah 緊起腳 lōng。驚--死-人 ê 靈異事件，hah-hah-hah。

12月初8，台北藝術大學 puaⁿ 戲 ê 頭暗，咱照常表演歌隊 ê 歌詩演唱，tī 戲 puaⁿ kah tńg 精彩，ta̍k-ê 注心 leh 看咱表演 ê 時 tsūn，你 suah kā 月琴彈 kah 琴柄斷--去，hō͘ ta̍k-ê 緊張 kah，我有感覺導演 in tī 台 á 腳 tsok 緊 leh kiâⁿ-suá，koh tshi-tshi-tshu̍h-tshu̍h leh 參詳想 huat-tō͘，hit-tsūn 我心內有數，老神在在隨 suà 落去彈 hō͘ 你唱，kā tsit 項 hiông-hiông 來 ê thut-tshuê 場面破解，咱 tsiah 順利表演 suah。

Tī台南人劇團ê
《安蒂岡妮》表演

倒手爿｜2001.11.05
台北藝術大學

正手爿｜2001.12.01
高雄左營孔子廟

你kám知影？ Hit枝斷--去ê月琴tòh是2004年你tsah伊出國，坐
14點鐘ê飛lîng機過鹹水--ê，hō tsok tsē人tī頂kuân簽名，lō尾你
送--我，我tī琴鼓後壁寫：「祝阿伯食百二，身體永遠勇健。」hit枝琴
lah。伯--á，你無食kah百二，佛祖tō tshuā你去tshit-thô，m̄-koh
hit枝琴ē永遠陪伴--我，親像你tī身邊牽我行，行ǹg你傳承民謠ê路。

2001年12月23，我tī安平古堡ê「台南市古蹟夜間藝文沙龍」表演恆春
民謠kap台灣唸歌。

2001年12月29，柳營鄉農會邀請我去in「一鄉一休閒：柳營生活尋寶
記」ê活動表演「兒歌說唱」kap「4塊DIY」ê教師。

2002年sio-siāng是tsok無閒ê一冬。2月初2，台南市ê開元國小
tshiàⁿ我去學校kà gín-á台語。社區大學mā開一門「台灣說唱藝術」
tshiàⁿ我去kà。

2002年3月24，緯來電視台beh tī恁tau錄影，你叫我去，我知影he是你leh心悶我，想beh叫阮去hō你看看leh ê nuâ-thâu。3月30，你叫電話hō我，講恁hia恆春海邊ê遊樂區beh tshiàⁿ你表演，叫我kap你做伙去，lō尾聽你講無thèh tiòh表演費，hit間遊樂區tō倒ah。

Hit-tsūn我想beh kā你ê聲音留--落-來，咱有參詳beh做你ê專輯，我tō落去發落。2002年7月18，一切lóng安排sù-sī，tō招你來台南。我委託聯岱傳播公司tī台南市「富立DC」hit棟大樓ê電影戲院錄你ê專輯，咱錄2工tah-tah，kā tsit項大tāi-tsì順利完成。

你ê專輯錄好liáu-āu，你講beh等khah過leh tsiah來出版。2004年4月29，我用工作室ê名義thèh一个「朱丁順恆春民謠專輯出版發行」計劃，kā國立傳統藝術中心申請補助，lō尾補助無過，傳藝中心寫公文來講nā出版beh kā咱買10 tè，我khà電話去kā in kiāu，hit ê承辦ê tsok sue。

丁順伯puaⁿ《安蒂岡妮》
ê時彈斷去ê月琴
2007.09.22

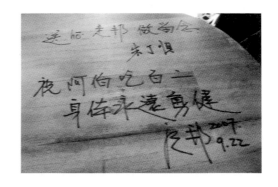

2002 年 3 月 23，我通過教育部舉辦 ê「鄉土語言支援教師」筆試，5 月初 5，口試通過。9--月，台南市開元國小 kap 立人國小 lóng tshiàⁿ 我 beh 去做台語老師，為 tiòh kā 台語傳承落去，開始去學校 kà gín-á 台語。Tsīng hit-tsūn 起，tshuē 你 ê 時間 suah lú 來 lú 少。

雖罔 tī 學校 kà 冊，我 sio-siāng 參與讀冊會 ê 運作、研習班做講師、kā 台南人劇團翻譯台語劇本、電台主持節目、台語社團指導、hông tshiàⁿ 去表演 ê khang-khuè 排 kah tsàt-thóng-thóng，像：第四屆台灣文史營記者說明會 ê 表演，國泰人壽 ê 保戶聯誼暗會 ê 表演，安平台灣歌謠歌詩之夜 ê 表演，台南師範學院 ê 鄉土語言教學支援人員培訓班做講師，台南縣將軍鄉文史廳開幕式 ê 表演，第八屆世界台語文化營 ê 暗會表演，台南縣教師暑期鄉土語言研習班做講師，第七屆賴和教師台灣文學營做講師，台南人劇團擔任「吟詩說唱 sńg 台語」課程講師，高雄市九十一年度國民小學台語教材教法研習班做講師，第 24 屆鹽分地帶文藝營 ê 表演，台南縣佳里鎮扶輪社 ê 暗會表演，唸歌唱曲鬧猜猜—國寶級唸歌藝人大匯演（台南縣市、高雄、台北），台南女子技術學院台語研究社做指導老師，成功大學台灣文學系成立茶會 ê 表演，台南人劇團《安蒂岡妮》校園巡演 ê 表演，翻譯台南人劇團 ê 劇本：莎士比亞 ê 作品《Macbeth》，善化鎮 92 年社區民俗藝文文化廣場 ê 表演，台南市四草大眾廟 2003 府城行春大眾廟「台灣歌謠歌詩演唱會」ê 表演，台南市新光三越「新春活動」ê 表演，第七屆南鯤鯓台語文學營「台灣鄉土歌謠歌詩之夜」ê 表演，中華民國社區廣播電台協會 91 年廣播金音獎入圍「本土文化節目主持人獎」，台灣詩路—風鈴花祭 ê 表演，新永安有

台灣文學之夜表演
2005.02.19

線電視台婦幼節特別節目：南都夜曲ê錄影，擔任台南縣政府教育局母語教育推動諮詢委員，參與台南人劇團ê台語戲《Macbeth》ê演出，台語七字仔作品《台灣風雲榜》入選台南市作家作品集、出版，參加台南縣母語日評鑑訪視檢討會，參加諸羅山木偶劇團92年暑假掌中戲研習班，高雄縣政府傳統戲劇優良劇本徵選得tiòh優等獎，台南縣92年度台語唸謠(兒歌)創作教學研習班做講師，五條港社區音樂會ê表演，台南縣七股鄉休閒農漁園區生態觀光宣導活動「觀海樓有約」觀海樓啟用活動ê表演，2003年台灣精品展ê表演，台灣詩路音樂會ê表演，陳奇祿院士特展台北kap台南記者會ê表演，台灣文化研習營做講師，2003年A-khioh賞台語文創作獎得著Lā-pue賞（社會級詩組），翻譯台南人劇團ê劇本：Samuel Beckett ê原作《Endgame》，海翁台灣歌謠演唱會ê表演，蓮心園啟智中心五週年慶暨蓮心園地希望之家動土典禮ê表演，「十份Happy，Happy十份」ê活動表演，第八屆南鯤鯓台語文學營「台灣鄉土歌謠歌詩之夜」ê表演，台南市九十三年度國民中小學暨幼稚園現職教師鄉土語言台語教學研習班初級班、進階班做

講師，加入WTO農業政策說明會—社區走透透與說唱走廟口ê巡迴表演，台南縣麻豆鎮九十三年度暗藝華會～十八媱迎春傳統民俗文化活動ê表演，台灣詩路風鈴花季ê表演，參與台南人劇團《Endgame》ê演出，下營蠶桑節ê表演，現職教師鄉土語言台語教學研習班做講師，再現菅芒風華—2004年紀念許丙丁先生台語歌詩歌謠之宴ê表演。

2004年5月12 kàu 5月25，你hông邀請去美國洛杉磯做巡迴表演，tse phah-sǹg是你頭一kái出國表演，m̄-bat坐飛lîng機坐hiah久，因為tī飛lîng機頂bē-sái食薰，你tsŏan趁機會kā薰改起來。Tsit-táu出國除了趁tiȯh改薰，mā趁tiȯh一支hông簽名簽kah hue-pa-lí-niau ê月琴——lō尾你送我，我tī琴鼓後壁寫：「祝阿伯食百二，身體永遠勇健。」hit枝。

2004年6月初5，我當選台南市菅芒花台語文學會第四屆理事長。

2004年8月27，我ín tiȯh國家台灣文學館籌備處ê頭路，開始上班。Sio-siāng無閒tshih-tshaⁿh。

2004年9月，台南人劇團邀請我翻譯Aristophanes ê原作《Lysistrata》做台語劇本。

2004年11月25 kàu 27，台南人劇團委託翻譯Samuel Beckett ê《Endgame》，tī法國巴黎ê台灣文化中心演出三場。

2004年11月27，崑山科技大學多媒體製播中心kā我邀請，tī台南市文化局長主持的「古都藝文」節目內底訪談、表演錄影。

2004年12月初5，林崑岡紀念館邀請我寫歌á「勇士爲義來鬥爭—寫漚汪儒俠林崑岡」兼錄音hō͘ in展覽。

2005年10月初8，「恆春建城130週年，向陳達致敬音樂會」，你kap胡德夫、陳明章tī恆春西門廣場有表演，叫我去tshuē你。Hit暗你穿我送你ê台灣衫tsiūn台表演，我tsok歡喜。爲tiòh beh kā你ê聲音留落來，我有kā你錄影。

2006年5月30，考tiòh成大台文系碩士在職專班。

2006年6月初8 kàu初10，Discovery電視台錄影我唸歌介紹台南，節目：瘋台灣，主持人：Janet。我thèh我ê唸歌作品《台灣風雲榜》ê內容，介紹開基靈佑宮內底小上帝爺kap康、趙元帥ê故事，koh去赤崁樓ê文昌閣講魁星爺ê故事，iā唸詩hō͘ in錄影，mā去民權路再發號肉粽店介紹in ê肉粽，歌詞án-ne寫：「各位朋友kap弟兄，我講ê話全有影，再發肉粽kài有名，名聲tshìng-thàng全府城。再發肉粽料實在，百年老店thong人知，功夫一代傳一代，beh食肉粽tuì tsia來。」。

古都藝文錄影　2004.11.27

Discovery台南錄影　2006.06.08

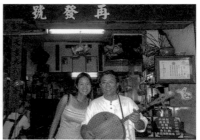

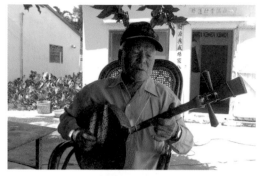

丁順伯tī in 厝前ê毛柿樹腳
2006.06.25

2006年6月25，去網紗tshuē你，一頭是去看你，一頭是beh kā你講我考tiòh成大碩士班ê好消息，hō你tàu歡喜。去kàu恁hia ê時看你身體勇健，精神tshing-tshái，我心肝內mā tsok歡喜。Lō尾你招榮--á做伙tī恁厝頭前生kah纍纍墜墜ê毛柿樹腳彈琴、唱民謠，開講phò-tāu。開講ê時我kā你講我碩士論文beh寫你，你歡喜kàh，叫我beh tih sáⁿ-mih資料盡量thèh去用，我tō入去廳，kā你民謠比賽賞ê獎杯，koh有你吊tī壁頂kuân hia相片pun-thâu-á hip。暗tǹg咱去「古早味--ê」食tshiⁿ koh siòk ê料理。

2006年10月12 kàu 15，台南人劇團請我翻譯 ê《Lysistrata》tī 台南市二鯤鯓砲台（億載金城）演出。

2006年10月14，我承辦台灣文學館3週年慶「台灣歌謠歌詩之夜」ê暗會，邀請你來唱民謠，hit 日你 sió-khuá 感--tiȯh，kā 人客講：「恁真無福氣，tú tiȯh 我感冒。」（XDD）隔工，tshuā 你去七股 tshit-thô，看鹽埕，peh 鹽山，食鹹冰枝。中晝台南人劇團 ê 朋友請咱食飯，暗時去看 in puaⁿ 戲。

2006年11月11，恁思想起民謠促進會 tī 恆春 ê 東門舉辦恆春民謠成果發表會，你招我去看。隔工，我 kā 你做私人 ê 採訪，phah-sǹg 寫碩士論文 beh 用 ê。採訪 suah，咱 tī 恁 ê 埕 hip-siōng，你 kā hit 座 siōng kuân siōng 大座 ê 冠軍獎杯 thȯh 出來 kap 咱做伙 hip，講 tse 是 beh 叫我 kā 恆春民謠傳承落去 ê 意思，叫我 ài 記 leh。

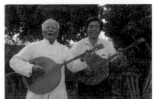

丁順伯 tī 國家台灣文學館3週年慶表演

正手頂 | 2006.10.14

丁順伯 kap 伊 ê 冠軍獎杯

倒手片 | 2006.11.22

丁順伯厝前 ê 毛柿樹腳

正手下 | 2006.11.22

2007年7月20 kàu 8月初10，台南人劇團hit齣《Macbeth》代表台灣參加2007年法國亞維儂外圍藝術節（Avignon OFF）ê表演，連suà puaⁿ 23場，我tuè in去法國tshit-thô。

Tsit kái去法國puaⁿ戲，台南人劇團ê人進前我tsit、nn̄g禮拜去，我lō尾khah ka-tī去ê。我頭páiⁿ一个人走去kah hiah遠，tshím-thâu坐飛lîng機無sáⁿ問題，uì桃園直接kàu巴黎ê Tsarles de Gaulle（戴高樂）機場，tng等uì機場beh去坐in ê高鐵ê時tsiah發生險坐m̄-tiȯh車幫ê緊張tāi，ka-tsài有好心ê法國人kā我tàu-saⁿ-kāng，tsiah無坐m̄-tiȯh車。去kàu Avignon ê時，劇團有叫人去高鐵站接我，tsiah sūn-sī kap in會合。

Avignon tī法國ê南pîng，是一座歷史tsok久ê古城，城門城牆lóng保存kah眞好勢，m̄-koh看tiȯh有一款hu-hu ê感覺，ká是色緻ê kan-gāi iā-kú-káⁿ，in ê路 邊lóng種kui tsuā ê樹á，tsiâⁿ hiàng涼，城外有一條Rhône河（隆河）kā muā leh，Rhône河ê頂kuân有一座12世紀留落來kàu taⁿ tshun khah無半kuȯh，m̄-koh tsok有

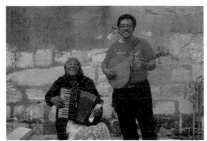

名ê古橋,叫Saint-Bénezet橋(聖貝內澤橋),伊有uân-kong ê橋身,khiā tī橋頂看對東南pîng去,tioh是14世紀起kàu taⁿ koh保存kah真莊嚴ê教皇宮,景緻tsiâⁿ suí。

阮tuà tī城外ê所在,tak日lóng ài行入城,去puaⁿ戲ê所在無閒,因為lóng用行ê,só-pái真緊tō tsiâⁿ熟路ah,m̄-koh我是in ê台語顧問,in真kā我尊重,m̄免做sáⁿ khang-khuè,kui工tō一个人sì-kè sô,有時kui ê城kā seh tsit lìn,有時去河邊散步、彈琴唱歌,有時去seh細條巷á,看tsit-kuá異國ê景緻,mā bat去in hia ê古物市á seh,看真tsē奇巧ê物件,感受無kâng ê文化,in ê街á路真清氣,kui ê城市ê tsng-thâⁿ tsiâⁿ有古老ê歐洲風味,sì-kè lóng看ē tioh藝術家ê作品,街頭藝人mā特別tsē,正正是一个藝術ê城市。

Tī tsit ê 藝術節有全世界各國 ê 藝術家來 tsia 展現 in ê 文化互相交流，hō tảk-ê 熟似別人 ê 文化，眞正是 tsok 讚 ê 文化活動。台南人劇團是代表台灣 ê 團隊之一，政府 ke-kiám 有補助 kuá 經費，m̄-koh 賣票 giú 人客來看戲，tse tiỏh-ài 劇團 ka-tī 來 ah，á tsit ê 活動 ê 主辦單位 mā 知影 tảk-ê 團隊 lóng 有 tsit 款需要，m̄-tsiah ē 約一个時間，hō 全部參加 ê 團隊 tī 城內 sẻh 街、宣傳、giú 人客，á tsit 項 sim-sik ê giú 人客活動是我感覺 siōng 好 sńg ê，咱 tī tsin ē-tàng 看 tiỏh phīng 台灣 leh ngiâ 媽祖 koh-khah 鬧熱 ê "陣頭"。

藝術節 suah，阮 tsit tīn 人做伙去巴黎、羅馬 tshit-thô。

Tī 羅馬發生一項我永遠 bē bē 記 ê tāi-tsì。He 是阮 beh 離開 tuà ê 所在去坐車 ê tsái-khí，我行 tī kui tīn siōng 尾--á ê 所在，手 sak 行李，肩胛頭 phāiⁿ 2 kha phāiⁿ-á，行 kàu 半路，nah-ē 感覺 phāiⁿ-á ke 眞重，uảt 頭看，原來有一个外國 tsa-bó͘ tshun 手 leh jîm 我 ê phāiⁿ-á，我 tō kā huah kā pháiⁿ，m̄ 知是聽無 ā 是 sàn kah beh hō͘ 鬼 liảh--去，好膽 kah kō͘ 搶--ê，koh tsit 目 nih tshih 來 kui 群 tsa-bó͘ 賊 leh jiok 我一个人，我看猛虎難對猴群，緊一頭 huah 劇團 ê 人，講有人 beh kā 我搶，一頭走 uá kā tảk-ê 行做伙，hia tsa-bó͘ 賊看阮一群 hiah tsē 人，tsiah 放我 suah。

羅馬 tshit-thô suah，阮 koh 去巴黎，lō͘ 尾 uì 巴黎 tńg 來台灣。

2007 年 9 月 22，落雨天，kap 你約好 ah 來 tshuē--你。Kàu 你 hia ê

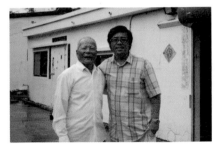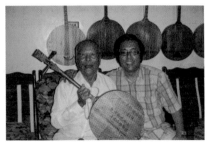

時，你thẹh我送你hit台卡拉OK leh唱歌，講是leh練歌喉，m̄-koh我感覺ē tiọh你看我來tshuē--你leh歡喜，唱suah，koh放人kā你錄影ê影片hɔ阮看，看你彈唱民謠有tsia tsē人來kā你採訪錄影，心內tsok歡喜你有hɔ人看tiōng。

Tsit工，埤斗ê毛柿樹huat kah tsok青翠，你ê身體看tiọh mā tsiāⁿ勇健，咱tī厝厝內彈琴唱歌，三不五時ah sip tsit-tshuì-á我kuāⁿ去ê洋酒，彈琴唱歌kàu一坎站有時ē停落來開講，講你對我傳承民謠ê期待，koh講今年11月beh舉辦恆春民謠比賽，叫我ài認真練，thẹh看有冠軍--無，thang hông知影外地人經過phah-piàⁿ mā ē-tàng傳承恆春民謠，hɔ我聽kah tsok感心，目khɔ紅。Lɔ尾，你kā hit枝咱做伙puaⁿ戲彈斷--去，你tsah出國過鹹水，頂kuân一堆人簽名ê月琴送我，koh kā我吩咐講：「恆春民謠ài傳落去。」我ìn你：「好，我ē phah-piàⁿ，ē記leh伯--á ê吩咐。」Suah尾咱tī琴鼓後壁寫字hip-siōng做紀念。

Tsit工，我tì覺ka-tī ê責任真重，bē-sái hiau-puē你ê ǹg望。

2007年11月24、25，是重要ê日子。屏東縣瓊麻園城鄉文教發展協會tī恆春鎮西門廣場kap恆春國小舉辦2007年ê恆春民謠比賽。我早早tō去kàu現場ah，tī hia我感覺ká-ná有一款beh看我ê功夫ê氣氛，m̄知kám是你kā in講我beh參加比賽，ā是koh kā人phín sáⁿ，hō͘我點tuh ka-tī ài khah tiám-tîn leh，khah bē hō͘你漏氣。

Tsit kái ê比賽我有影準備kah tsok功夫，m̄-nā報名恆春民謠個人競賽成人組，koh報恆春民謠詩詞徵稿組kap月琴伴唱創意個人組。為著beh討tńg來2001年11月初hit-kái比賽去hông tshòng去ê公道，我phah-piàⁿ練，注意你kā我kà hia彈唱民謠ê mê-kak，lō͘尾得tio̍h bē-bái ê成績：恆春民謠個人競賽成人組優等（排頭名）、恆春詩詞徵稿組優等kap月琴伴唱創意個人組甲等ê光彩，我ka-tī真滿意，你mā歡喜kah tshuì-á笑hai-hai。

2007年12月16，我ê劇本《孤線月琴》入圍台灣文學館ê台灣文學獎。

2008年2月初3、初4，我招tsit-kuá朋友去tshuē你，隔工kā你採錄恆春民謠，寫碩士論文beh用。你ê身體iáu tsok勇健，精神tshing-tshái，心情真樂暢。咱tī毛柿樹腳hip一張tsok有紀念性ê相片，記錄咱hit工ê心情。心肝內tsok珍惜kap你做伙ê日子。

2008年4月26，我tī國立台灣文學館策劃一項有史以來頭páiⁿ ê台語文學展：「愛・疼・惜：台語文學展」，展期uì 4月26 kàu 9月14。

2008年5月初10、11，台北市恆春古城文化推展協會tī恆春工商舉辦

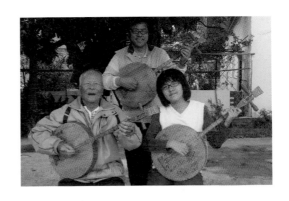

恆春民謠比賽獎狀
2007.11.25

Kā丁順伯採錄恆春民謠
2008.02.03

「2008年第一屆恆春地區母親節民謠演唱比賽」，我 hit-tsūn 已經無閒 leh piàⁿ 碩士論文，無 sáⁿ 想 beh 參加，m̄-koh 你一直 kā 我鼓舞 tsiah 去報名 ê，tsit kái 比賽成績 mā bē-bái，thèh tiòh 月琴創意組 ê 第一名 kap 歌謠徵稿組特選。Tsit kái 比賽 suah，我 tō 決定後 páiⁿ 無 beh koh 參加恆春民謠 ê 比賽 ah。

2008年5月25，你得 tiòh 行政院新聞局第19屆金曲獎傳統 kap 藝術音樂類 ê「特別貢獻獎」，你 khà 電話 kā 我報，hō͘ 我 tàu 歡喜。

2008年6月29，是我 ê 人生 ê 重要日子之一，tsit 工我成大 ê 碩士論文 beh 口試。我 ê 論文題目是：《詩歌．敘事 kap 恆春民謠：民間藝師朱丁順研究》。3 个口試委員聽我 ê 報告 liáu-āu，hō͘ 我91分 kuân 分通過，tsit 工我 uì 成大台文系碩士出業，tsit-ê 久年 ê 夢想實現 ah，我 ê 人生 koh 通過 tsit páiⁿ 考驗。

碩士出業 liáu-āu，khǹg tī 我心肝內 hit-ê beh 寫台灣人日本兵 kap 228 事件 ê 歌 á 創作計畫 suî giâ-ìng。6 月 30 我眞緊手 tō kā「《桂花怨—台語七字仔白話史詩》文學創作計畫」寄去國家文化藝術基金會申請補助。

2008 年 7 月 21，三立電視台 ê 節目：「福爾摩莎事件簿」，邀請我唱 ta-pa-nî 事件 hō͘ in 錄影。

2008 年 8 月 15 kàu 17，台南人劇團邀請我 kā in 翻譯 ê 戲齣《闇雞》tī 台北國家戲劇院 puaⁿ。

2008 年 8 月 18 kàu 20，擔任「教育部委託辦理台灣閩南語語言能力認證—試題研發」計畫 ê 出題委員，第一次預試入闈。8 月 23 擔任監考委員。8 月 24 kàu 26 擔任預試評分委員。

2008 年 8 月 31， thėh 碩士論文去送你，看你 kui ê 廳區仔掛 kàh 紅 kòng-kòng，心內 tsok 歡喜，你 thėh 獎座，我 thėh 論文，咱做伙 hip 一張 tsok 爽 ê 相片。Lō͘ 尾 tī 你 hia kap 你彈琴唱歌，暗時咱 koh 去「古早味--ê」食好食 koh siók koh tshiⁿ ê 料理。隔工，我 kap bó͘-á-kiáⁿ 去滿州 tshit-thô。

2008 年 9 月 30，我 ê 碩士論文得著彭明敏文教基金會 2008 年「台灣研究」學位論文最佳碩士論文獎。Kâng tsit 工，國家文化藝術基金會公佈，我 ê「《桂花怨—台語七字仔白話史詩》文學創作計畫」補助申請有通過。

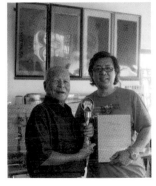
送我ê碩士論文hō丁順伯
2008.08.31

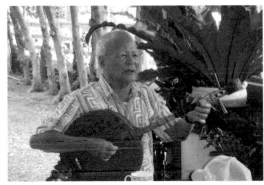
Kap丁順伯去後灣仔揣朋友
2009.06.19

2008年10月16，我ê劇本《孤線月琴》得tio̍h教育部97年用咱的母語寫咱的文學創作獎。

2008年10月31，國立台灣文學館推薦我參加2009「教育部表揚推展本土語言傑出貢獻人員」ê徵選。

2009年2月初5，自由時報（電子報）報導講「國寶大師朱丁順，吃泡麵過春節」ê新聞，我khà電話hō你，你講he無án-tsuáⁿ，是記者ㄅㄨ án-ne寫ê。台南人劇團ê導演mā因為tsit項tāi-tsì khà電話hō我，lō尾寄2萬kho hō你過年。

2009年2月21，我得tio̍h「教育部2009年推展本土語言傑出貢獻個人獎」，tī台北領獎。

2009年2月24，我tī國立台灣文學館策劃施炳華教授主持ê「台灣民間文學歌仔冊資料庫建置計畫」。

2009年2月28 kàu 3月初1，阮kui家hué á去看你，你hit-tsūn已經搬落來tī省北路ê厝tuà，咱kap khah早sio-siāng，開講phò-tāu，彈琴唱歌，m̄-koh感覺你心內真sabisi，無像以前hiah樂暢ah，雖罔我知影siáⁿ-mih tāi-tsì，m̄-koh mā kan-na ē-tàng khǹg tī心肝內niâ，hit日阮beh走你m̄甘hō͘阮走，suah leh流目屎，hō͘我心肝tsok艱苦。

2009年6月17，我去考台師大台文系博士班，hông tsau-that。

2009年6月19，去tshuē你，你tsok歡喜，阮招你去參加阮後生ê研究所畢業典禮，koh去後灣á、四重溪tshuē kap你學民謠ê學生。

2010年7月11，去tshuē你，tú好你leh kà怹kan-á孫彈琴唱民謠，看tiȯh你傳承民謠ê心願有人thang tshiàⁿ tsok歡喜。Tsit kái去tshuē你，發見你開始leh留tshuì鬚，講án-ne khah有藝術家ê形。XDD。Lō͘尾咱做伙去恆春民謠館看你唱歌ê影片。

2010年7月25，屏東縣政府為你舉辦一項叫做「2010恆春國際民謠音樂節山之聲：國寶朱丁順阿公民謠走唱」ê活動，你kap你ê kan-á孫來台南，我tshuā怹去食畫，liáu-āu怹tī誠品書局表演民謠，你叫我落去tàu鬧熱，3个人唱歌唱kah歡喜kàh，觀眾phȯk-á聲催kah tsok大聲。表演suah，hit暗，台南人劇團ê朋友tī總理餐廳請咱食暗，開講

phò-tāu，食飯 ê 時，怎 2 个祖孫仔唱恆春民謠熱場，hō 氣氛 ke tsok 燒 lō，tảk-ê 看你 án-ne ē-tàng kā 民謠傳落 lóng tsiâⁿ kā 你 o-ló koh 祝福你 ē-tàng 食百二。

2010 年 12 月 25，去 tshuē 你，你 sio-siāng tsiâⁿ 勇健，tshuì 鬚 ke 眞長，你講 tsiâⁿ 久無聽我彈琴唱歌 ah，叫我唱 hō 你聽，你聽我 leh 唱 nâ-âu tō ngiau ah，suî giảh 大 kóng 弦來 kap 我配，咱歌一條唱過一條，一个調唱過一个調，唱 m̄ 知 suah，kàu kah 天暗，食暗時間 kàu ah tsiah 歇睏去食飯，咱 sio-siāng koh 去「古早味--ê」食 tshiⁿ koh siỏk ê 料理。暗 tǹg 食 suah，咱 koh tńg 來怎 tau，繼續開講 phò-tāu，眞 uàⁿ 阮 tsiah 離開。

恆春民謠館
2010.07.11

丁順伯 tau
2010.07.11

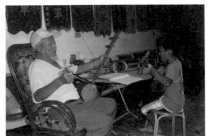

2011年1月23，你tshuā一群sai-á tī衛武營表演，我走去看你，你看tiȯh我tsok歡喜。我看你心情爽快，精神tsiaⁿ好，掛一副烏仁目鏡，koh穿我送你ê台灣衫表演kah phȯk-á聲hông催bē suah，有夠讚ê。我看kah恁表演suah，beh tńg去恆春ah，tsiah kap恁相辭離開。

2011年眞無閒，無閒kah lóng無去tshuē你。M̄知leh無閒sáⁿ？1月，我ê劇本《孤線月琴》kā國藝會申請出版補助。台灣文學館「台灣民間文學歌仔冊資料庫」啟用記者會。台文筆會會員大會，改選理監事，當選理事。2月，台羅會年會，當選第六屆理事。3月，中山醫學大學台語系廖瑞銘系主任邀請演講：Uì台灣唸歌思想起。4月，高雄市夢時代百貨邀請咱去in「第一屆夢想城市海洋嘉年華」表演恆春民謠。《孤線月琴》入選國藝會文學出版補助。5月24，台灣文學館發生「黃春明kap蔣爲文ê 524事件」。去台中ê樂器行買錄音座。6月，《桂花怨》唸歌錄音，準備資料kā國藝會申請出版補助。眞理大學《咱的土地，咱的詩—台語地誌詩集》新冊發表會，hông邀請去淡水校區唸詩kap月琴演唱。李江卻台語文教基金會2011詩行—台語詩人大會，月琴唸歌表演。

7月，第15屆世界台文營表演唸歌。Hông tshiàⁿ去做台南市民治行政區100年度國中小暨幼稚園現職教師台語能力檢測研習。8月，台南市文化局tshiàⁿ我tī土城鹿耳門聖母廟、顯宮鹿耳門媽祖宮ê「台灣歌謠歌詩發表會」表演。紀念台灣唸歌大師吳天羅先生演唱會表演。9月，hông邀請tī 2011中秋古厝月夜樂未眠十四週年音樂會（黃家古厝音樂會）表演勸世歌kap恆春民謠。10月，《桂花怨》通過國藝會文化資產類出版補助。南投中興新村基督教長老教會浸信會邀請tī敬老活動表演。台南市鳳凰城文史協會理事長邀請演講。番薯電視台邀請去表演錄影，tī「南都演歌」節目播送。參加噍吧哖抗日烈士余清芳紀念碑修復完工暨噍吧哖事件紀念會。11月，台中市教育局邀請擔任「台中市推動台灣母語日—閩客語講古比賽」評審。《桂花怨》唸歌錄音。12月，台灣文學館《台語白話字文學選集》新冊發表會。參加首屆台南文學獎頒獎典禮暨作家作品集新冊發表，我ê布袋戲劇本《英雄淚》出版。我ê詩作得tióh阿卻賞ê Lā-pue賞，去台北NGO會館參加「2011阿卻賞頒獎典禮」領獎suà表演唸歌。《桂花怨》後製作完成。

丁順伯tī衛武營表演
倒手爿 | 2011.01.23

Tapani事件紀念會
正手爿 | 2011.03.30

丁順伯tau
2012.02.06

2012年2月初6元宵節，我去看你，發見你ê廳ke吊幾ā幅相片，知影你iáu leh爲民謠無閒，m̄-koh你看tiȯh iáu tsiaⁿ勇健，你看tiȯh我去歡喜kàh，咱tī hia開講phò-tāu，講你歡喜爲tiȯh民謠leh phah-piàⁿ ê tāi-tsì，hit工天氣清爽，天頂ê雲ṭ̄ná魔術師leh變魔術，kā kui ê天頂tsng-thāⁿ kah suí-tang-tang，花蕊mā開kah滿sì-kè，pún-tsiàⁿ beh tshuā你去sì-kè行行leh，你suah招我彈琴唱民謠，我感覺你有心事，你我lóng知影ê心事。

2012年2月25台南藝術節，台南市文化局長邀請我tī 台南市文化中心kap「人聲天王」Bobby McFerrin做伙表演，tsit kái ê表演是一款tsok特別ê經驗，我事先寫10 thóng pha歌á，現場用唸歌ê歌á調唱，伊無tsah半項樂器，用tshuì學我唸歌，學kah有夠成，hō kui ê演藝廳lóng讚嘆ê phȯk-á聲。Hit暗表演ê歌á ê唱詞是án-ne：「列位鄉親我總請，姓周定邦我ê名，小弟tsit-tsūn tuà府城，beh來唸歌hō恁聽。講kah 音樂ê世界，美國紐約出天才，Bobby名聲thàng四海，小弟紹介恁tō知。來講Bobby McFerrin，音樂天才眞

tú真，人聲天王伊本身，表演功夫bē-su神。Bobby表演真稀罕，胸
坎phah-phik音樂tân，m̄免樂器來幫贊，串靠嚨喉無簡單。樂器聲
音lóng ē-hiáu，親像樂隊tsah tiâu-tiâu，tsit款表演pháiⁿ tshui-
tshiâu，人聲天王真才調。Bobby表演真正gâu，聲音kuân-kē像水
流，m̄免樂器來伴奏，可比天籟好聲喉。聲音kuân-kē真gâu變，緊
慢控制tsok自然，ta̍k tè作品都經典，tsit款功夫bē-su仙。聲音粗幼
mā lóng有，正正tsit-pé好功夫，聲音層次kài豐富，tsit款天才世
間bû。一人樂團kài罕iú，現場創作真自由，旋律伴奏ka-tī tshiùⁿ，
suî想suî唱是高手。Bobby專輯出真tsē，作品得獎十數回，音樂世
界深無té，tsit款天才真oh tshuē。Bobby表演真精彩，tsim-tsiok
欣賞聽tō知，台灣表演頭tsit pái，主辦單位gâu安排。朋友心情nā
稀微，Bobby勸咱Don't Worry，聽歌萬事tō sūn-sī，咱ê人生Be
Happy。歌仔kàu tsia beh tshé-pái，有緣機會tsiah-koh來，祝咱勇
健笑hai-hai，ta̍k-ê平安大發財。」

Kap人聲天王全台表演
台南市文化中心
2012.02.25

Kian-sim thèh Tâi-uân lik-sú tê-tsâi tshòng-tsok
liām-kua tsok-phín, hō Tâi-uân-lâng tsai-iáⁿ ka-tī ê
lik-sú, kiam tshui-sak liām-kua gē-sùt, it kiam jī kò͘.

堅心提台灣歷史題材創作唸歌作品，
予台灣人知影家己的歷史，兼推揀唸歌藝術，
一兼二顧。

Tsīng 早我 tō 有 phah-sǹg beh 寫 1 phō 台灣人日本兵 kap 228 大屠殺 ê 歌 á，uì 2005 年 8 月 26 開始落筆，kàu 2010 年 10 月 12 tsit phō 1900 pha ê 作品 tsiah 定稿，tī hit 站時間 --lìn khang-khuè tsē koh 日 --時 ài 上班，無法度注心寫作，致使寫 --leh làng--leh，lóng 總經過 5 冬 guā tsiah 完成。Tsit phō 作品 pún-tsiâⁿ 阿嘉 siǎn-pái 替我號做《安邦定國誌》，lō͘ 尾我 kā 號做《桂花怨》，內底分做 5 phō：「熱火 ê 洗盪」、「回鄉坎坷路」、「Tȯh 火 ê 蕃薯」、「三月 ê 大水」kap「二七台灣魂」，kā 1940 年代台灣人 tú--tiȯh siōng 大 ê 苦難記錄落來，tsit phō 唸歌長 10 點鐘 20 分，是我 khai tsok tsē 精神落去實踐傳承台灣唸歌 kap 恆春民謠 ê 見證，mā 是 siàu 念我 ê 老 pē ê 心情記事。作品寫好 liáu-āu，經過唸歌練習，錄音、出版，2012 年 2 月 28，tī 台灣文學館舉辦《桂花怨—台語七字仔白話史詩》ê 新冊發表會，tsit 工有 tsok tsē 朋友來 kā 我 phâng-tiôⁿ，hō͘ 我 tsok 感心，tsit phō 作品 mā 得 tiȯh bē 少人 ê o-ló，隔工自由時報、聯合報、中華日報、中央通訊社，koh 有網路 ê 電子報，mā lóng 有報導，hō͘ 我 tsiâⁿ 大 ê 鼓舞。

員林演藝廳
主持楊秀卿唸歌表演
頂｜2012.03.23

桂花怨新冊發表會
下｜2012.02.28

Tsit phō《桂花怨》完成 ah，koh 來 phah-sǹg 來寫台灣歷史 ê 歌 á，ǹg 望順利完成。

2012年3月23，楊秀卿說唱藝術團 tī 嘉義縣民雄 ê 表演藝術中心舉辦「楊秀卿 ê 說唱世界之 Hô-sîn báng-á 大戰歌」ê 表演，in 邀請我去主持節目，tī tsit 場表演 hō͘ 我看 tiȯh 唸歌 tī 台灣 tshui-sak ê 困境，mā 深深體會 tȧk-ê m̄ 驚路途坎坷，堅心傳承台灣文化 ê 決心，hō͘ 我 tsiâⁿ 佩服 in ê 精神。

2012年4月14、7月初8，豐和文化傳播公司 beh phah 余清芳（Ta-pa-nî）事件 ê 紀錄片，邀請我去台南西來庵、彰化台灣民俗村唸歌 hōo in 錄影。

2012年8月初4，台南市文化局 tī 玉井虎頭山余清芳紀念碑頭前舉辦「2012 Ta-pa-nî 事件紀念音樂會」，邀請我去表演唸歌，我唸《義戰 Ta-pa-nî》。Tsit 工透早台南市區 siàng 大雨，tī 高速公路雨落 kah 雨 sut-á sut bē 離，去 kàu 玉井 suah 開日，kàu 我唸歌 ê 時 kui ê 山頭起 tà-bông，ták-ê lóng 感覺余清芳 in tshuā 兄弟來聽我唸歌，報紙 mā án-ne 寫。

2012年8月29，你人艱苦去高雄義守大學病院入院。Pún-tsiân 元宵去看你 liáu-āu，想講 hioh 熱有 îng tsiah-koh 去，無 gî 誤 kui-ê hioh 熱 lóng leh 無 îng，khà 電話 hōo--你，tsiah 知影你人艱苦 tuà tī 病院，9月初3，去病院 kā 你看，你精神 iáu 眞 tshing-tshái，koh kap 我唱歌，thèh 你灌音 ê 片 á hōo 我聽，講眞緊 tō ē-tàng 出院，m̄ 知你出院 liáu koh 入院，9月26，我知影你 koh 入院，suî khà 電話 hōo--你，你講有寫3條歌 beh 去北投明章--á ê 場唱--ê，叫我 kā 歌詞寫落來，伯--á，siáng 知影你是 leh 交待我 tāi-tsì--ah……

恆春民謠 beh sak 出去 hō 全國 ê 人了解

作詞作曲 ták-ê lóng kài 屬害

民謠宗師朱丁順阿公有交待

Tsiah-nih 好 ê 物件 m̄-thang 失傳 ài 傳 hō 後代

咱 tuà tī tsit tè 土地 tsiâⁿ 細 tè

Ták-ê 手牽手心肝 ài khiā 做伙

好 bái 總是 lóng ài 交陪

台灣出 ê 人才有夠 tsē

北投實在是 tsiok 好地 lîng

山明水秀實在是好風景

每日遊客來無 tè 停

Tse 是北投溫泉鄉 ê 大光榮

——2012 年 9 月 26 日丁順伯唸 hō 我 kā 記落來 ê 詞

余清芳事件紀錄片唸歌錄影
2012.04.14

Tī 你 leh 破病 ê 時，文化部指定你是恆春民謠 ê 人間國寶，你對傳承民謠 ê phah-piàⁿ 得 tiòh tàk-ê ê o-ló kap 肯定，做你 ê sai-á 有影 tsok 光榮。

Hit-tsām 實在 ài khah tsiàp 去看你 tsiah tiòh，全全無閒 tsit-kuá 有--ê無--ê。9月初8，參加「台灣語文圓桌會議」，暗時台灣月琴民謠協會 tī 北投溫泉博物館舉辦「2012台灣月琴民謠祭」，邀請我主持「月琴民謠講唱會」，kap tàk-ê 分享我學民謠唸歌 ê 故事 kap 作品。9月15，楠西龜丹溫泉民宿邀請我去表演《義戰 Ta-pa-nî》唸歌。10月初6、初7，台南市教育局邀請我去做「台南市語文競賽」ê 評審。10月13，楊秀卿說唱藝術團邀請我去歸仁文化中心主持「楊秀卿 ê 說唱世界之 Hô-sîn báng-á 大戰歌」ê 表演節目。10月20，台文筆會理監事會議。Huàt-lòh《拋荒 ê 故事》tī 台灣文學館舉辦 ê 新冊發表會 ê khang-khuè。10月24，無閒搬厝拜拜 ê tāi-tsì。11月初3，陳定南教育基金會邀請創作〈Phah-piàⁿ 為台灣：Siàu 念定南仙〉唸歌作品 tī「陳定南逝世六週年紀念音樂會」表演。11月初10，《拋荒 ê 故事》tī 彰化賴和

紀念館舉辦新冊發表會，前衛出版社林社長邀請我唸歌 tàu 宣傳。11月 15，台中市永春國小舉辦「台灣母語日台語講古比賽」，邀請我做評審。12月初8，第二屆台南文學獎領獎，suah，suî piàⁿ 去台北參加前衛出版社 tī 台灣國際會館舉辦 ê《拋荒 ê 故事》新冊發表會，表演唸歌 kā in tàu 宣傳。

丁順伯 ê 國寶證書

頂 | 2012.09.03

台灣月琴民謠祭表演
北投溫泉博物館

下 | 2012.09.08

2012 年 12 月 26 tsái-khí 4 點 guā，佛祖 tshuā 你去做仙。新聞 suî tī 網路流傳，我 tī 辦公室知影 tsit 項消息，心肝內 tsok 艱苦，m̄ 相信你已經離開 ah，suî khà 電話 kā 榮 --á 問，榮 --á kā 我講有影 ê，hō 我 háu tsit-khùn，心肝內 tsok m̄ 甘，m̄ 甘你 án-ne tō 離開。隔 2 工，我 ê 心情 khah 平靜 ah，tō 想 beh kā 咱做伙彈琴唱歌、做伙表演、做伙去 tshit-thô ê tàp-tàp 滴滴整理理 --leh，pun-thâu-á 寫 kuá 話 hō 你做紀念，m̄-koh 時間無允准，in 講 ài kā beh hō 你 ê 文 tī 正月初 4 tsìn-tsîng 寫好交稿，án-ne tsiah ē 赴 tī 你 ê 告別式 tsìn-tsîng 印好，kơ-put-tsiong 我先寫一篇簡單 ê 文 hō 你，tsit-má 我 lóng 總整理好 ah，kā tsia 送 hō 你。Tsit-má 咱來聽我寫 hō-- 你 ê 歌（歌詞 tī 後一頁）。

2012 年 12 月 30，去 kā 你 liam-hio̍ⁿ。

2013 年正月 12，去參加你 ê 告別式，唸 hit 首〈乾杯〉hō 你。告別式 suah，去你 tshuā 我行入恆春民謠 ê 世界 hit 欉毛柿樹腳，去 hia siàu 念你。毛柿樹 koh tī hia，發 kah 青 ling-ling，感覺你 iáu koh tī 我 ê 身邊，beh tshuā 我行 hit 條傳承民謠 ê 路。

丁順伯告別式
2013.01.12

用恆春民謠：「四季春」唱

伯--á án-tsuáⁿ 做你行，放阮孤單心肝是真驚 hiâⁿ，
你咱 ê 感情親像 pē-á-kiáⁿ，定邦心肝 tsok tsiâⁿ 疼。
恆春民謠是你 tshiâⁿ，毛柿樹腳你來 kā 阮疼，
三台山 ê 山風 lóng 是你 ê 歌聲，阮 ê 頭殼 lāi-té lóng 是你 ê 形影。

2 枝 ká-tsí 2 條線，咱像 pē-á-kiáⁿ 鬥 kap tshuàⁿ，
對你 ê 思念 lóng tī 三台山，你 ê 歌聲--ah tiâu tī 阮 ê 心肝。
一枝月琴一世人，堅心 beh hōo 民謠 sì-kè 來送，
Bē-su 花蕊吐清 phang，用心 tshiâⁿ 阮--ơh tsiâⁿ-tsò 新 ê 樹叢。

你咱親像 pē-kiáⁿ 情，定邦 siàu 念你--ơh 心 buē 清，
Ká-ná 烏雲罩 tī 我 ê 天頂，永遠無 thang--ơh 來見光明。
Siàu 念伯--á 我心肝苦，m̄ 甘你咱行無 kāng ê 路，
你 kā 定邦 tsiok 愛顧，心悶 ê 心情親像風 siàng 雨。

Siàu 念親像針 leh ui，hōo 阮目屎 sì-lâm-suî，
伯--á 你 taⁿ 做仙去，hōo 阮 sì-kè tshuē 無你。
伯--á 恩情深 ná 海，定邦心肝 lóng tsiâu 知，
Kà 示 khǹg tī 阮 ê 心肝內，傳承民謠 tsiah 應該。

傳承民謠我來做，伯--á 你 tō 免煩惱，
你 taⁿ 做仙去 tshit-thô，m̄ 免操煩心肝 tso。
伯--á 你 tō khuaⁿ-khuaⁿ-á 行，做仙 tiòh-ài 心頭 tiāⁿ，
定邦 tiāⁿ-tiòh kut-làt piàn，傳承民謠我來 tshiâⁿ。

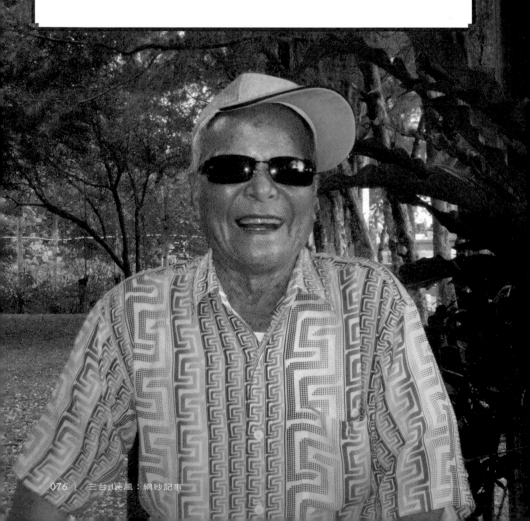

Tē-jī pha：

Ting-sūn Peh ê Hîng-tshun
Bîn-iâu Sèⁿ-miā Tē-tôo

【貳】

第二葩：丁順伯的
恆春民謠性命地圖

Tshut-sì tī bîn-iâu tsi hiong ê sàn-tsiáh ka-tîng.

出世佇民謠之鄉的散食家庭。

◆ <u>Tsò lâng ê tn̂g-kang.</u>　做人的長工。

丁順伯，姓朱名丁順，1928 年 tī 恆春網紗（Bāng-sa）出世，身分
證登記 ê 生日是 11 月 30，tī 網紗大 hàn，kui 世人 lóng tuà 網紗，
伊有 1 ê 兄哥、3 ê 阿姊 kap 2 ê 小妹，tī tsa-po ê 內底排第 2，厝
內頭 tshuì tsē，父母 koh 散食，致使伊 8 歲入公學校讀冊，讀 2 冬
tóh 停學，hō sī 大人送去馬鞍山（tsit-má ê 南灣里）伊 ê 母舅郭壽
南 hia 做 kho-lòh，做人 ê kho-lòh 是靠勞力度san-tǹg，hit 款失
去自由 ê 艱苦，m̄ 是現代人有法 tō 體會--ê。我 kā 伯--á 採錄 ê 時
伊講：頭起先去 hit-tsūn huān 犁 huān á buē 好勢，lóng kan-na
顧牛，十一二歲 khah 大漢 tsiah 開始學犁田，kàu kah 十五六歲 á
tóh 真 gâu 做 khang-khuè--lah，ā 會駛牛車，hit-tsūn lóng leh

車甘蔗，hit-tsūn lóng恆春ê製糖會社，á lóng tsái時lóng án-
ni kài早tȯh駛牛車去tsit lê甘蔗園，tǹg（phut）蔗尾，tǹg蔗尾
beh hȭ牛食，á tsit-má人掘甘蔗ê人nā來，in tȯh掘--lah掘甘
蔗ê人甘蔗掘掘leh，hâ hâ--leh，我tȯh車車去鼻á頭hia有一个
蔗埕，去hia kā甘蔗thiȧp tuà輕便車á，beh暗--a，tsiah用牛
拖輕便車拖來恆春，拖去製糖會社磅，磅了蔗台放ē會社行路tńg--
來，2隻牛uì恆春hiàm tńg來鼻á頭蔗埕hia，暗時腹肚iau lóng
騎牛，kàu蔗埕，kā牛車掛掛leh tsiah駛牛車tńg去馬鞍山，tńg
去kàu馬鞍山大體lóng八、九點，tsiaⁿ十點--ah，tò--去人lóng
leh睏--lah，牛車放--leh，牛牽去牛tiâu，縛--leh，ka-tī tȯh灶
kha hut飯lah，hit-tsūn做khơ-lȯh長 工ê人lóng無teh kíng
食，人食出剩（sīn）ê，菜頭á lah，薑lah，hit-tsūn lóng重飯
無重菜lah，食食leh tȯh洗洗leh tȯh睏，睏kàu差不多三、四點
á，四、五點á，頭家ȯh-koh leh huah--a，koh駛牛車去甘蔗園，
去tǹg蔗尾tit-beh hȭ牛食，日時牛teh車甘蔗bē-tiàng hȭ食，
甘蔗車了，阮he頭家，khiā-sǹg阮母舅，伊有leh燒瓦，ài駛牛
車去山頂車細枝柴á，車來瓦窯（hiā-iô），thang燒瓦，he mā
車幾nā年。車kah hit-tsūn tuà kah差不多一二十歲á，tuà kah
二四歲，hit-tsūn tng會做khang-khuè，hit-tsūn lóng無機械--
mah，m̄像tsún用機械leh紡，hit-tsūn用牛犁--ê-a，我ka-tī做
三、四甲地，日--時犁田，月光光暗時ài踏割pē，he bē輸新兵
tú beh入中心mā無hiah ngē，真正是ngē，kha lóng hȭ hâm-

tsam-á，人講石 bōng-tshi 食--a，tsit-ê kha lóng un-thun--a，koh 田--nih lóng lah-sap 水，日頭 nā 曝，kiōng-beh bē 行路，hit-tsūn án-ne 做 1 冬，六個月 tsiah 200 斤粟 niā-niā，全年 400 斤，thàn tńg 來維持阮老母 kap tsia-ê 小妹，後來頭家有 kā 我升，1 冬升 400 斤，1 年 e-sūn niā-niā 800 斤，án-ne 我原 tsāi 1 年 400 斤 thẻh tńg 來 hō͘ 阮老母 á in 食 nā hohn，ah tsit-ê 400 斤叫阮頭家 kā 我 khiām，khiām 4 年，khiām 2000 guā kho͘。

◆ Tīng-hun, tshuā-bóo. 訂婚娶某。

Tī 丁順伯 tsit 段做人 khoo-lóh ê 日子--nih，艱苦 ê 勞動生活，因為伊樂觀 ê 個性，hōo 伊養成食苦 ê 才調，伊無怨天無怨地，tiām-tiām 吞 lún，擔起家庭 ê 重擔。Khah 好運--ê 是 tī tsit 14 冬--nih，因為傳統--nih 唱恆春民謠是 in 落工 ê 時 tshiâng-tsāi 做 ê gī-niū，hōo 伊 ē-tàng tī 工寮 kiau 工 á 伴學唱恆春民謠 ê 各種曲調，phah 開行向民謠 ê 門窗。24 歲 hit 冬，因為 sī 大人 beh kā tshuā-bóo，tsiah 結束 14 冬 ê khoo-lóh 生活。 伊訂婚 ê 時，sàn kah beh hōo 鬼 liáh--去，連手 tsí tóh 是 khioh 銃籽殼做--ê，伯--á 講：Hit-tsūn 阮老母 tóh 叫我 beh tńg 來看 tsa-gín-á--lah，我講咱 sàn kah 鬼 m̄ liáh 去 beh án-tsuáⁿ 看 tsa-gín-á，人看著 mā 討厭，伊講 ah 人講咱 tóh bóng 看--lah，人 nā 無嫌咱，人 nā 姻緣注好好 mā 無一定，á tsū-ná 去射寮看--lah。我去射寮，hit tsái-á 去--lah hooⁿ，做 koo-lóh to 做 kah tòng-gōng 去--lah，我去坐 he 廳，坐 kah hit-ê tsa-gín-á 去海墘 liáh 魚 tńg--來，tī 外口 leh ni 手 lok-á，uì 8 點 guā 坐 kah 11 點 guā，阮 he 丈姆 á 講，你 m̄ pái-kha bē 行路，無 ná tsái 起坐 kah tsím-á，in tī 間 á hia leh 講，hām muâi 人，我一個人坐 tī 廳 ni hia，坐 kah 11 點 guā，á 阮 tsa-á-lâng-á tsiah tī 海墘 tńg--來 lah，我講 thài 一個 tsa-gín-á tī 外口 leh ni 手 lok-á，tsuⁿ-á uat tuì 灶 kha hia 去食飯，iá mā 無問--我 neh，ka-tī 去 hut 飯 hut 飽 hooⁿ，á tsuⁿ koh tuì 海墘去 lu

魚á，lu魚tsai--a，過一睏á媒人來問我，「á你有看--tiòh無？」我講「有--lah，我看tiòh kha-tshng-phé。」Hit-lō面無khuàiⁿ--a，伊to向līhia，我kan-na看tiòh khah-tsiah-phia niâ，「Ah無我koh tshuā你來海垟看。」伊leh lu魚á--lah，ah一下去海垟lóng總tsa-bó͘-ê，人to是人，足tsē人leh圍魚á，我去hō͘看一下有夠食力，á我tsuⁿ-á眞pháiⁿ-sè--a，眞pháiⁿ-sè tsuⁿ-á kā媒人講「À，tńg--來-去-lah，tńg--來-去。」Ó͘，眞古意。Á tsím-á tńg--來阮老母講是「Á恁看了án-ná樣？」「Khah ā有，伊leh ni手lok-á，我看tiòh kha-tsiah-phiaⁿ，ā無看tiòh面--a-lah。」Tsím-á阮老母tòh kā問he媒人講是「Á是beh koh kā tshuā去kā看ah是án-tsuáⁿ？」我講，「我m̄--lah，我m̄ ài看，我m̄ ài看。人nā無嫌咱án-ne tòh好--a-lah。」第一點hoⁿʰ，kā問hit-lō媒人--lah，「Suí bái我是不管--lah，看in lāi-té有siáu tsíng-buē-lah，ah是tài hit-lō lô-siang症--ê-lah，tse我khah khī-khik--lah，ī外tshun-ê lóng總是我ê命--lah，buâ á緊--lah，he lóng總buâ á緊。」我tsuán過馬鞍山，我去馬鞍山ê時tsūn beh訂婚--a neh，阮老母kā我講是tńg來beh訂婚，a訂婚，ho͘h來訂，訂婚hit-tsūn koh ā無夠錢thang買手tsí-á，我tsuⁿ-á去khioh飛lîng機掃射ê hit tsióng銃tsí殼á he a，紅銅he a，青銅he a，用kì-lē去lē，lè-lè nn̄g kha，lē做手tsí去訂婚，去

訂婚阮丈姆á看看--leh講是「Uê--a，tse kám是金á？」媒人講是「Sàn-liông人--lah，á to有tȯh好--a。」Tȯh kā in pē thó-kȧk去neh，he媒人koh khioh--khit-lâi，he阮tsa-á人講koh khioh--khit-lâi，khioh起來hō--我，阮tsa-á人講「阮老母á個性生sîng án-ni--lah，你m̄好tshap--伊。」講「無--lah，我ná會tshap he--lah。」Ah tsit-má khioh--khit-lâi tȯh beh掛手tsí，án娘he lāi-kiàm-kiàm，ka-tī lē--ê beh掛--luè會lāi，ah tsím-á tȯh訂婚suah，訂婚好阮tȯh tò--來，訂婚lóng用行路neh，hiàng時ná有動車thang坐，tī tsia行路去到射寮neh，訂婚suah tsiah-koh行tò--lâi neh，阮是看12月初6去kā tshuā，年閣我bē記--a，12月初6去tshuā--來，hit-tsūn會hiáu坐轎--ma，á lóng tshòng行路--ê，tshòng行路去tshuā新娘，á pûn kớ-tshue mā是行路--a，lóng總用行路--ê-lah，á阮去hoⁿ，tȯh tshuā--來-a-lah，tshuā--來tuà he m̄-tsiâⁿ-tshù-á，阮大姊夫去tshò柴，kā我起一間新娘房--lah，tshòng nuā塗糊kah斬草落去kiau-kiau-leh ah khah kiau牛屎tsiah落去抹壁，壁pín lî-á--ê，tsiah用塗lȯh去抹--a，抹抹--leh，á tsím-á隔1 kuèh，內té kuèh做新娘房，頭前leh煮飯，阮丈姆來看一下mơh-mơh叫，tī leh háu講「一个tsa-bớ-kiáⁿ嫁kah tsit-lō是leh sià-sì-sià-tsìng。」Hờ，tsok無歡喜nē，á m̄-koh我tsa-á人真愛--我，hit日我出hit siang kio-á to bē bái--li，iá koh人koh古意。

丁順伯hō sī大人叫去對看，因爲人siuⁿ古意，看無tióh對方，m̄-koh lō尾mā是結婚--a，tshuā-bó ê時用--ê、穿--ê lóng是kâng借--ê，koh tuà tī一間草厝，hō丈姆kā phì-siòⁿ，m̄-koh伊tshuì齒根咬--leh，phah-piàn做工，爲tióh後páiⁿ m̄ hông看無hiān，ka-tsài koh有一个bó thang tàu-thīn，心肝tsiah khah tiāⁿ-tióh。伯--á講：我tī馬鞍山tńg--來lah hơⁿ，hit-tsūn我leh tshuā-bó án-nuá樣neh，我ê báng-tà hơⁿ，人安床m̄ tóh ài有báng-tà hơⁿ，我báng-tà hơⁿ我去kâng借--ê neh，借來安床neh，án-ni--a，á tsím-á西裝hơⁿ，西裝bèh guán舅--a in kiáⁿ hiaʰh一軀來借--我，iá阮tsia一个號做德福--a，伊1頂tsiⁿ帽借--我，hit-tsūn kiáⁿ婿tì tsiⁿ帽--ā，he tsia（用手刀比頭殼心）lap tsit o he a，lóng ài tì he，lóng kâng借--ê tóh tióh--lah。Lóng總kâng借--ê，á tsím-á tshuā liáu hơⁿ，he物件還liáu-liáu，he衫á褲、皮鞋lóng thèh還人，阮tsa-á人suah leh háu，講「Háu beh án-nuá樣？Kâng借--ê還人lah，ang-á-bó khah phah-piàn--leh-lah，無iáⁿ講咱tsāu-tsāu tsiah-nih sàn--lah，人nā是講kut-làt hơⁿ，總有1工咱uân會親像人（lāng）lah。」Án-ni--lah，án-ni kā安慰--lah。Á實在講我tshuā tsit-ê bó實在有乖--lah，人he厝無khùn食khùn穿--lah，á來咱tsia leh khioh蕃薯tshī kiáⁿ neh。

◆ Sàn-tsiàh ka-tîng bớ tàu thīn.　散食家庭某鬥伨。

伯--á in ang-á-bớ hit tsūn 眞 sàn，sàn kah 靠 khioh 蕃薯渡
saⁿ-tǹg，食蕃薯khơ配鹽，日子眞艱苦過，tsia艱苦ê人生體驗，
後來tsiâⁿ做伊詮釋民謠ê元素。我kā採訪ê時，伯--á講：Ớ！Á
人hit-pîng hơhⁿ是uân-nā普通ê家庭--lah，嫁咱實在是tsiok苦
憐tòh tiòh--lah，伊嫁--來ê時tsūn hơhⁿ，mā是lóng tàu thàn
錢，但是hit-tsūn，生kiáⁿ ê時tsūn hơhⁿ，差不多有2、3、4 ê
á gín-á ê時tsūn hơhⁿ，tsok苦 憐ê，hit-tsūn，lóng kûn hit-
lō ám-muê-á湯 leh hō gín-á食，ám-muê-á湯，á無 米 neh，
ám-muê-á湯，硬去，ā知án-tsuáⁿ pìⁿ，pìⁿ kah hit kóng-á米
li，á liám-síng-á neh，he lām tsit-sut-á米 luèh-- 去 hơhⁿ，
米tsit-sut-á neh，á gín-á，出世gín-á hơhⁿ，an-nā tshòng he
蕃 薯 khơ án-ne buê-buê-buê tsiah lòh去 kih，lām 米 lòh 去
kih，kih hō án-ne nuā-kô-kô hơhⁿ，án-ne tsiah hō kā tshī，
kā tshī，hit-tsūn無牛奶a，koh有牛奶我mā無錢thang買。Á
hit-lō tshī tsit-lō gín-á hơhⁿ，hit-tsūn阮 leh 食 飯 hơhⁿ，hit-
tsūn lō生5、6个la，生5、6个gín-á，á lóng大漢ê ā有2 ê，
tshun--ê án-ne細á ê á細á ê á，á阮tuà hit-lō厝hơhⁿ，我 leh
講--ê講用he kuaⁿ去ah--leh hơhⁿ，he lóng m̄免鎖門--lah，
á門用pang-á釘--ê-a，á你 關 leh，gín-á lóng壁khang án-ne
bùn來bùn去--a，he gín-á我若tńg來hơhⁿ，內面án-ne kè-kè

叫，人來tshuē阮ê gín-á hia sio sńg à，lóng m̄免關門--lah，
伊he uì he壁he àu hì--a，he kuaⁿ lóng àu--hì-a，he草ah--ê
he lóng àu---hì-a，á lóng nǹg--入來a，hőⁿ，hit-tsūn阮leh食
飯hoⁿʰ，我m̄敢關門nē，hām阮tsa-bó͘人，hām hia ê gín-á，
lóng án-ne食，lóng食蕃薯niâ，蕃薯阮m̄敢sɬah皮neh，tsím-
má蕃薯hoͿʰ，蕃薯用khioh--ê，用khioh--ê neh，m̄是ka-tī
有 園thang tsìng neh，ta-á人 去khioh蕃薯--ê neh， 人leh
犁á tòh去khioh， 人nā犁liáu，khioh無tiòh會 發fⁿ-á--hit-
lâi hoⁿʰ，á lō͘用鋤頭pê á去phùt neh，去khioh neh，khioh
tǹg--來hoⁿʰ，khah suí ê he無leh siah皮neh，無tshái人物，
lóng總用tshuah--ê，用he桶hia hoⁿʰ án-ne tsím-á án-ne直直
kā juê kā juê，juê hit-lē khó͘皮á hō͘--khit-lâi，iá tsiah tsām-
tsām--leh，tsām-tsām tok kho͘，á tsiáⁿ luėh-e kûn，á kûn-
kûn--leh leh食飯hoⁿʰ hit-lō͘薑 母hoⁿʰ你kā phah-phah--leh
hoⁿʰ，無豆油a，lóng kā hē鹽水，á tsiah食蕃薯kho͘配鹽，
配薑，án-ne leh過日neh。Tȧk tǹg to án-ni ê，tȧk tǹg to án-
ni，lóng無leh食siáⁿ tòh tiòh--lah，to kan-na án-ni ê。

◆ Bảuh king-tshân, lỏh Ní-nái suaⁿ-tiûⁿ kì-liāu.
貿耕田，落女仍山場鋸料。

丁順伯tshuā tiỏh一个好家後，雖bóng是相對khah好過ê家庭出世，iảh甘願tuè伊食苦，tàu khîⁿ家，所以丁順伯為tiỏh tshī bớ-kiáⁿ，kâng bảuh擔塗ê sit頭，kā山á耕做tshân，做差不多6、7冬，30 guā歲ê時落去山場leh鋸料，koh用木馬leh拖料，全是靠勞力leh過日。咱來看ē-té tsit節訪談，伯--á講：Hit-tsūn lóng leh kâng bảuh耕tshân--lah，像he山á hoⁿh，he beh耕tshân hoⁿh，iah tỏh去kâng bảuh hoⁿh，擔，擔hō pîⁿ--a，耕做tshân，tảk日mā擔塗，擔kah tse肩頭kiat-lun liáu-liáu--a，擔幾ā年tỏh tiỏh--lah，擔án-ni tshī bớ-á-kiáⁿ，bớ我無tshī oh，阮bớ koh kā我tàu tshī kiáⁿ，hit-tsūn擔塗擔liáu，hit-tsūn塗beh kah擔4、5年oh，24歲，25，二三十歲hit-tsūn lóng leh擔塗oh，30 guā歲ê時tsūn我落去山場，山場去leh鋸(kì)料，用hit-lō木馬（bỏk-bé），人leh liâu pang hit tsióng--ê，liâu kah tsiah ā大khơ（雙手比）he，kì kì leh tsiah tshòng木馬hoⁿh，用木馬拖--lỏh-lâi，阮leh做無用牛--lah，阮leh puẻh比牛khah有力，是án-nuá khah有力neh？He牛leh puẻh iá無hiah重，阮leh puẻh--ê hoⁿh，lóng算千斤--ê neh，tsím-má he馬á路，lóng有he馬á路，tshu he tsàm木á tsàm木á án-ne（用手比），像he火車路án-ni--a，lóng tshu tsàm木á tsàm木á hoⁿh，á tsím-má馬á lóng ài行he tsàm木

á--a，á tsím-má 若 giàn leh puêh 物件 hoⁿh，阮 lóng 用 he 烏油 kā sùt，kā sùt，he 柴 hia，sùt he tsàm 木á，hoⁿ，kā sùt，sùt-sùt--ê á 你 kā hiàp kā hiàp，á 你 tsiah kā tìⁿ，tsok 輕，á 若 leh puêh 無法--i，hoⁿh，你 tsiah kā sùt kā sùt，sùt 烏油，sùt hō 滑 滑 á 來 puêh tòh lueh--去 -lah，hoⁿh，he 眞 危 險。O͘h！He beh 過 hit-ê khang 殼 橋 o͘h，he uê 過 he khang 殼 橋 kài 長 neh，he lóng 用 柴--ê，用 柴 thìⁿ，thìⁿ，（用手比）用 柴 thìⁿ，tsiah tshu tsàm 木á án-ni，差不多 2尺 1枝 tsàm 木á，2尺 1枝 tsàm 木á，á tsím-má leh 拖料 o͘h，你若無注意，你若 án-ni tòng 無好 sè hoⁿh，tòng 無好 sè，你 tòh kuà 馬á kuà 人落橋 kha，你 tòh ài 死，he 眞正危險 neh。（邦：He lóng 用人拖 o͘h？）用人拖。拖落來 hit-ê khó-bái，拖落來 hit-ê pîⁿ-iūⁿ hia hoⁿh，he tit-beh hō thua-lá-khuh 車--ê，無 thua-lá-khuh bē-tiàng tsiūⁿ 車--a，阮 lóng tshòng 馬á kā 拖--落-來，…，á 我 hit-tsūn tī tué 拖 neh，tī Ní-nái hoⁿh，Bó-tan，Bó-tan，tsím-á 牡丹水庫 koh 入去 hia，hò，Ní-nái，阮 lóng tī hia leh 拖料，…，à…，我 tī Ní-nái，Ní-nái 是 tsit-lē 叫做原住民 ê 名--lah，tsím-á 咱講牡丹水庫入去 hia--lah，我 tī hia 山做 mā kah 3、4年。

◆ Khì Káu-pâng sio hué-thuàⁿ. 去九棚燒火炭。

丁順伯 hông tshiàⁿ 去 Ní-nái ê 山場鋸料，lō 尾 koh 去 Káu-pâng（九棚）燒火炭，經歷人生另外一種經驗，he m̄ 是 kan-na 用勞力 leh thàn 錢 niā-niā，he 是用性命 leh kā 天公伯--á 討一碗飯食，我 kā 採訪 ê 時，伊講：我 tī Ní-nái hia 山做 mā kah 3、4年，出--來 ê 時 tsūn 人招 beh 去 Káu-pâng（九棚）燒火炭，…。Káu-pâng，港 á--lah，港 á khah 出--來 hia，阮去 hia 燒火炭 ê 時 tsūn，hit-tsūn 我 iá m̄-bat 燒火炭，hit-tsūn 我 lóng 鋸料拖料--niâ-lah，á 去燒火炭，去 hoⁿh lóng kong-kap phah 窯，lóng kong-kap kiàn 窯桶，窯桶你 m̄ 知 bat--bô，he 窯 á 你 m̄ 知 bat 看--未？（邦：M̄-bat。）你 m̄-bat 看--過 hoⁿh？He lóng ó khang luè hoⁿh，ó khang luè，á tsiah lȯh 去 thìⁿ，thìⁿ he phâng，á 用塗 lȯh 去 tsing，á án-ni tsing hō 好勢，he 叫做火炭窯。Hit-tsūn 我 tī hia 頭起先 hun 窯 hun ta la--lah，he 窯 tȯh ài hun--a，tsing 好 ài hun，hun ta，hit-tsūn tȯh ài 入柴，入柴 beh lȯh 去燒，suah lȯp 窯--lȯh-hì-lah，hoⁿ，he 實在有夠苦憐，he lȯp 窯，阮網紗（Bāng-sa）人 kài tsē tī hia，講 he bó 人窯 lȯp--luȯh neh，á tsiah tȧk-ê kut-lâi ka 我 tàu 用，kā 柴 lóng tîng thȯh-thȯh--出-來，á tsiah-koh tîng tsing，á tsiah-koh tîng hun hun hō ta neh，án-ni neh。Hit 年我來燒火炭 hoⁿh，我 ê 命，實在是 tī hia khioh--tiȯh-e neh；我 tshò 一檻柴 hoⁿh，hò he 柴真 suí，á he 有一條藤纏 tī he 一个大樹 ue hoⁿh，tsím-á

tsit 欉柴我 tshò 倒--lueh hơⁿh，藤去挽 tī 樹 ue，倒--lueh，樹 ue tsuá 挽 tsih，hám--lòh- 來 hơⁿh，tú-á hám tī tú neh？（比正手 ê 手身） tú-á tuì tsia，á tuì tsia--lueh-hì（比 kha 腿），ā 無 tiòh 肩胛，ā 無 tiòh 頭，tsuⁿ-á uì 我 ê 手 án-ni lueh-- 去，tsit tsuā 手 tsuⁿ-á liù 皮，án-ne「Piāng-áng！」36 歲 to 犯「死」--a。Hō hit 枝柴 tiàp 無死--a，uì tsia lòh-- 來 -a，he 真正好積德，我 tuāⁿ-á 現跪--lueh neh，跪--lueh 祝天公，拜天公，he 真正無人有--ê，he kan-na 樹 ue tsiah-ā khơ neh（用手比柴 khơ 大細），án-ne「Piâng-áng--tsit-ē-neh」，tsit tsuā kui-ê lóng liù 皮，（比正手 ê 手身）Hơ！驚死人！

丁順伯 uì 出世 tòh tī 散食 ê 家庭大漢，8 歲去公學校入學，10 歲開始做人 ê khơ-lòh，做人 ê khơ-lòh ê 時，àn 顧牛、犁田、踏水車、踏割 pē，到駛牛車載貨、一个人做 3、4 甲田，田--nih ê khang-khuè tàk 項 to 做，全靠勞力 leh 過日，tshím 頭一多 ê 月給 400 斤粟，lō 尾頭家 kā 升月給，一多 800 斤粟，伊 kơ hia 流汗換來 ê 糧食 hơ 厝內 thang 過日，tshuā-bó liáu，ang-á-bó 2 人 khiam 腸 neh 肚，做夥 phah-piàⁿ，去 kā 人擔塗、耕田，去山--nih 鋸料拖柴、燒火炭，lō 尾 mā tsíng 鐵牛 á kā 人載貨，一世人 lóng 是靠勞力 leh 討趁 saⁿ-tǹg，tsia ê 人生經驗，後-- 來 tsiâⁿ 做伊傳唱 kap 編寫民謠 ê 重要元素。

Kian-sim thuân-sîng bîn-iâu ê tsáu-tshiùⁿ si-jîn.

堅心傳承民謠的走唱詩人。

◆ Bô su tsū thong, khai-sí o̍h ga̍k-khì：
tōng-siau, phín-á, hiân-á.

無師自通，開始學樂器：洞簫、品仔、弦仔。

丁順伯勞碌ê一生，成就伊恆春民謠國寶ê地位，tī伊細漢ê時不時聽tio̍h厝邊隔壁ê長輩leh唱恆春民謠，恆春民謠tī伊少年時代是精神ê uá靠，對一个從事勞動ê人來講，he是消tháu疲勞、tháu放憂愁ê藥方。20歲ê時朱丁順開始bak樂器，tshím頭是洞簫，來是phín-á、弦á、月琴，lóng因為kah意樂器，tsiah開始ka-tī摸、ka-tī學，ē-sái講是無師自通，有音樂ê天份。Tī我kā訪談ê時伯--á講：Tong-kî時我一二十歲ê時tsūn，tī馬鞍山，hit tsūn我真愛sńg tsit-lē樂器，hit tsūn tú開始學pûn洞簫，咱tse pháiⁿ命kiáⁿ，暗時á lóng ài tshuah蕃薯，khah早咱he園lóng種tsok tsē蕃薯，日時犁tsok tsē蕃薯，暗時khǹg leh門口埕，做khơ-lo̍h ê人tо̍h ài去tshuah蕃薯neh，m̄是單tshuah，是雙手tshuah neh，sia̍k-sia̍k叫，用椅á kō菜tshuah縛--leh，雙手tshuah，tshuah kah會tuh-ku，hit-tsūn暗頭á tо̍h tshuah--a neh，tshuah kah ká mā beh七、八點，tsiâⁿ十點--a，tshuah

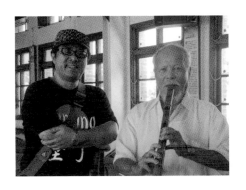

liáu，koh 一堆豬菜，ài tsām 豬菜 kuaⁿ neh，tsām hɔ̄ 曝，豬
菜 tsām-tsām--leh，馬鞍山 hia 有幾个á hām 我 kài 知己--ê-a，
來 tshuē--我，講「某人--a，行，來 Khàm 頭，laih。」講「Beh
去 án-nuá 樣？」「Thèh hia 洞簫來 pûn，siâⁿ hia tsa-á-gín-á--
講。」「À，我看 tiȯh tsa-á-gín-á kài 無 hȧh。」（邦：洞簫 án-tsuáⁿ
學--ê？）洞簫我 ka-tī 學--ê。洞簫當時是用買--ê ɔh，phín-á 阮
lóng ka-tī 做，用 khiā-phín pûn，tó-phín 阮 bē-hiàng 做，lóng
tshòng khiā-phín，hit-tsūn 我對樂器真 tsē 興趣，第一 tȯh 洞
簫，第二 ka-tī 做 phín-á lȯh 去 pûn，phía-á pûn liáu，來 tȯh 用
椰子殼 ka-tī lȯh 去做弦á，lóng ka-tī ngē 學 tȯh tiȯh--lah。He
弦á pîⁿ-pîⁿ án-ne lóng 我做--ê，有ê tȯh 真好聽，有ê無 hiah 好
聽，有ê tsok 好 e。有人問「Á 某人--a，你 khah 會 hiah 有興趣
hàⁿ？」我 mā m̄ 知，我 tsit-lê pháiⁿ 命 kiáⁿ，to 對 he tsok 愛--ê，
第一點愛唱歌，愛 pûn 樂器、e 弦á，tse 我 lóng kài 愛，我 lóng

ka-tī 學，當時 lóng 無人教，lóng ka-tī 苦練--ê tòh tiòh--lah。…
恆春人若有上山場來講--lah，上山場 leh 燒火炭 àh 是 leh 拖料--
lah，lóng ka-tī 有起一間寮á，暗時食飽 lóng 去一間總寮，落去總
寮 hia，tàk-ke tī hia 唱--lah，tàk-ke tī hia 唱歌，tī hia sio 褒--
lah，hit-tsūn leh 唱 tī 山場 lóng tshòng he ta 唱--ê，無講 leh e
弦 á--lah hoⁿh，有 pûn phín-á，用竹á做 phín-á，lóng 有 leh
pûn phín-á，tsa-poo tsa-bóo lóng tī leh sio 褒唱 án-ni。

丁順伯講伊 50 guā 歲ê時 bat tshuē 車（tshâ）城ê董延庭教伊
e 弦á，伊講：阮車城一个號做董延庭，弦á tsok lāi，lóng 有去
tshuē--伊，hōo 伊鑑定，我 thiau 工 thèh phín-á kap 弦á去，hit-
tsūn 弦á伊 nā e 10 分 hoⁿh，我 mā khah 無 5 分，hit-ê時 tsūn
uân-nā hōo 伊 kā 我調整--lah，有教我 án-nuá e，但是，phín-á伊
o-ló--我。後來阮 lóng 去墾丁飯店演唱，kap 庭--a、董添木，董添
木伊 bē-hiáu 彈，伊 lóng kan-na 唱，ah kap 車城 he 幾个 tsa-á
人á我 m̄-bat 名，hit-tsūn 我 lóng bàuh pûn phín-á niâ-ā--lah。

講著學樂器、唱歌，丁順伯--á有伊ê見解，我 kā 採訪ê時伊 án-ne
講：Tsit-lōo 樂器若照我 án-ni kā 看，tse uân-nā liòh-á 半 siⁿ-
sîng--ê-lah，he 有ê ngī 學 mā 是學 bē，真 kut-làt 學，án-nuá
學 mā 是學 bē，大人 gín-á lóng sio-siang，m̄ 管 e 弦á、彈琴 lóng
半 siⁿ-sîng--ê。像目前咱 tsit-ê 大光社區 8 年--a-lah，ē tòh 是
ē，bē tòh 是 bē，he bē 你 án-nuá kā 講，伊 mā 是 tuà hia leh

tsit、nn̄g、san---lah，bē-hiàng反應講beh加siáⁿ-mih字--lòh-去-lah， 像 講tsit-ê菜 e-sun-niâ無kiâm kám ē食--lih？Ah tsit-ê菜無油kám ē食--lih？像咱leh唱歌，你kan-na直直á leh唱，轉音ā轉bē好sè，牽音ā bē牽kuân-kuân kē-kē，pán-liâu huāⁿ bē tsāi，kan-na唱hit-lō直--ê，án-ni tòh是無好聽，所以leh唱歌hoⁿh，m̄是講我kài gâu，tàk-ke做伙ài研究，研究看án-tsuáⁿ，來聽看別人leh唱，pîⁿ-pîⁿ leh唱，是án-nuá人leh唱--ê tsiah好聽，咱leh唱án-tsuáⁿ人無愛聽，he tòh是ài去研究，pîⁿ-pîⁿ tsit-tè歌，pîⁿ-pîⁿ tsit-tè豬肉，人滷--ê hiah好食，咱滷--ê連gín-á tòh giàn（bô-giàn ê意思）kā咱食，狗á食，狗á mā giàn kā你食hit-lō，你nā ē-hiáu滷--ê tsok好食，你nā ē-hiáu唱--ê，免講唱siáⁿ--lah。

◆ Tsham-ka kua-tshiùⁿ pí-sài kiàn-lip tsū-sìn kap bîn-iâu tē-uī.

參加歌唱比賽建立自信佮民謠地位。

丁順伯 tī 做人 khơ-lȯh hit-tsām、去山場鋸料、拖柴，後 -- 來 koh 去擔塗、燒火炭，tī 工寮 kap 人做伙學唱恆春民謠、楓港調，所以恆春民謠真少年 ê 時 tȯh ē-hiáu，kàu kah 伊四、五十歲 ê 時，hơ kâng 庄頂輩朱先珍先生 ê 影響，tī 山場 hioh 睏 ê 時，開始 ka-tī 學彈月琴，hit-tsūn lóng 是 ka-tī 學 --ê，無人教，咱 uì 下面 tsit 段對話 tȯh thang 了解：

邦：伯 --á，你月琴是 tang 時開始學 --ê，是有人 kā 你 kà ȧh 是…？

伯 --á：月琴無人 kà，完全 lóng ka-tī 摸 --ê。

邦：伯 --á，你月琴是 tang 時開始學 --ê？

伯 --á：月琴差不多四、五十歲 á hit tsūn á，40 guā hit-tsūn lóng 有 leh 學 --a。

邦：Tsìn 前恁 tȯh lóng ē-hiáu 唱 --a？

伯 --á：Ē--a，ē 是 ē--lah，m̄-koh lóng 唱直 --ê-lah。

Kàu kah差不多58歲、59歲 ê時，因為beh參加歌唱比賽，丁順伯 tsiah訓練 ka-tī上場唱 hông聽。Hit-tsūn leh參加歌唱比賽 ê人 lóng是 hiàng時真 gâu唱民謠 ê歌手，伊講：Hit-tsūn leh比賽 tóh sím人 neh，Tsiáh-bá-lī ng-ting-á lah，in he lóng頂輩人--lah，hām陳達老先生 in he lóng sio-siāng--lah，ng-ting-á in lah hơⁿh，kap陳達 in lah、張新傳 in lah，幾 ǎ个 lah，he uî我 to bē記名 lah，hit-tsūn阮 lóng是去 leh kâng giáh kî-kùn-á niâ--a-lah，he阮 taⁿ-á彈月琴 leh唱 hơⁿh，he kha giáuh-giáuh-tsun neh，穿長褲 tse褲 kha會 giáuh neh，kan-na訓練 beh歌唱比賽，訓練 peh台頂差不多有1、2年，peh有1、2年 hit-tsūn tóh有5、60歲--lah，hit-tsūn tóh tsāi--lah，暗會 áh好，我 lóng真敢衝--lah，年 guā-á我 ê褲 kha尾 tóh bē搖--a，唱歌 áh bē tshuah，bē驚場--lah。

1986年丁順伯頭1 kái 參加民謠歌唱比賽，he是恆春鎮南門外萬應公廟辦--ê，tī第2 kái tóh 得 tióh 冠軍，hit-tsūn民謠歌手lóng是高手，beh thèh冠軍無簡單，ē-tàng得 tióh 前3名tóh算gioh-toh--ah，丁順伯tī我kā採訪ê時，回顧hit-tsūn比賽ê情形ê時講：Hit-tsūn ê歌唱比賽實在真正無簡單，壓力真正重，hit-tsūn leh比賽，hit-tsūn我出門--lah，張新傳--lah、張文傑--lah lóng phùn邊--a-lah，he lóng ē唱--ê-lah，ī外hia lóng mài講--lah，he lóng sùt-á，he leh比賽tsa-pơ tsa-bớ lóng 10 guā个 luèh-ì比賽，hit-tsūn tsit tīn tsok大tīn，陳英in lah，tse lóng khah lō尾á，無才調tàk-ê lóng唸ē--lah，kài大tīn。當初時，我訓練1、2年彈琴唱歌上台，第3年tóh hām tsia tiàp--a-lah，hām tsia老sian--ê tiàp--a-lah，尾--á，我每場我to冠軍，看leh tueh tsit間廟、tueh tsit間廟--lah，tsím我pun頭á唸--lah，統埔--lah，統埔hit間ā冠軍--lah，車城福安宮ā冠軍--lah，射寮五王廟ā冠軍--lah，埔墘ā冠軍--lah，埔墘私人壇ā冠軍--lah，kan-na車城鄉tóh 5个冠軍--lah。

因為丁順伯參加民謠比賽tshiâng-tsāi thèh冠軍，致使tsit-kuá人想beh來學伊ê唱法，伊講：Iàh阮外甥--a-leh，iá Bàt--a，to nā beh比賽，lóng ē ku tī hia，in tóh講「E-hng uân-nā是你ê --lah。」講「À，唱歌ê tāi-tsì he無一無定--lah，he nā lióh-á kèhⁿ--一下tóh去--a。」Hờ，á koh無手達--a-lah，陳英in--lah，án-ni--lah。Lóng總14、5个，15、6个，lóng hit團--ê-

lah，á許德士--lah，tong-kî時，ta̍k-ê lóng beh來學，學你ê唱法，陳英--lah，許德士--lah，nā beh歌唱比賽to̍h來ku tī我tsia，beh來lia̍h我ê步，he步， 無hiah快tsuán食--lah，in guân-tsāi án-ni唱--lah，無法度án-ni to̍h記tiâu--leh-lah，無法度--lah。

丁順伯kîng實tī民謠比賽tsit方面mā用真tsē精神leh改進ka-tī ê唱法，調整ka-tī ê琴路，行出ka-tī ê特色kap風格，tsiah會比賽ê時tshiâng-tsāi tio̍h等，伊講：Tong-kî時我leh學唱歌是án-nuá學né？Hit-tsūn無錢thang買收音機，去kâng借，借he pháiⁿ-pháiⁿ ê收音機來tshāi--e hia neh，tsuah ka-tī án-ni學彈學唱，直直彈，彈，彈，彈nā m̄好，koh練，koh彈，彈kah khah ē-sái我to̍h the̍h去hông聽，伊lóng講「Tse kài sîng無thang好neh。」Hò，Lóng kā你講án-ni neh，á我to̍h koh改進，khuaⁿ-khuaⁿ-á改進、改進、改進。

有tang時á，ka-tī聽無ka-tī唱了好bái，彈了好bái，tòh thèh ka-tī彈ka-tī錄ê錄音帶去請教頂輩人，mā因爲伊tsit款mî-nuā ê學習精神，hō伊ē-tàng tī民謠比賽tsiàp-tsiàp thèh冠軍，下面是伊大部份參加比賽tiòh獎ê資料：

1. 慶祝歲次辛未年中壇元帥千秋歌唱大會比賽，福壽組冠軍。
2. 慶祝古山宮第一屆民謠歌唱比賽冠軍。
3. 古山宮慶祝茄苳王公千秋第一屆歌唱比賽，福壽組冠軍。
4. 車城福安宮，第25屆歌唱比賽，民謠組亞軍。
5. 車城福安宮，第27屆歌唱比賽大會，福壽組冠軍。
6. 恆春鎮高山巖福德宮，第13屆歌唱比賽，民謠組冠軍。
7. 恆春鎮山腳里南門外萬應公祖慶讚中元第二屆歌唱比賽，福壽組冠軍。
8. 恆春鎮水泉里古山宮第一屆歌唱比賽冠軍。
9. 恆春鎮龍水里社區暨寶靈宮第一屆歌唱比賽大會，福壽組冠軍。
10. 中國國民黨恆春鎮民眾服務社，慶祝母親節第一屆卡拉OK歌唱錦標賽，長青組亞軍。
11. 恆春鎮德和里福興宮，第二屆歌唱比賽，民謠組冠軍。
12. 恆春鎮高山巖福德宮第十屆歌唱比賽，福壽組亞軍。
13. 恆春鎮山腳里慶祝萬應公中元節歌唱比賽，福壽組亞軍。
14. 統埔鎮安宮第11屆歌唱比賽，福壽組冠軍。

15. 車城射寮社區代巡宮第5屆歌唱比賽，福壽組冠軍。

16. 車城鄉埔墘村社區九天宮恆春區歌謠比賽，長青組冠軍。

17. 恆春鎮水泉里福德正神慶祝76雙十國慶歌唱比賽，
 福壽組冠軍。

18. 恆春鎮古山宮第一屆民謠歌唱比賽，福壽組冠軍。

19. 恆春鎮網紗萬應公祖第1屆歌唱比賽，民謠組冠軍。

20. 下滿州廣世堂第4屆歌唱比賽，民謠組冠軍。

21. 屏東縣83年老人才藝競賽，歌謠演唱組季軍。

22. 照靈宮五府千歲82年千秋歌唱比賽，民謠組第二名。

23. 恆春鎮水泉里華山寺第4屆歌唱比賽，冠軍。

24. 滿州鄉興隆宮第1屆歌唱比賽，民謠組冠軍。

25. 恆春鎮天道堂天師府玉皇殿第一屆歌唱民謠比賽，
 民謠組亞軍。

26. 恆春鎮天道堂天師府玉皇殿第2屆歌唱民謠比賽，
 民謠組冠軍。

27. 滿州鄉港口村茶山福德宮第8屆民謠歌唱比賽，民謠組冠軍。

丁順伯因為參加恆春民謠比賽得tiòh真tsē獎，tàuh-tàuh-á建立伊tī恆春民謠ê地位，koh因為hiàng時ē-hiáu恆春民謠6種調ê人無幾个，伊開始hō͘人tshiàⁿ去指導彈唱民謠，無論大人、gín-á，m̄管社區、學校，伊做ē kàu--ê，ē-sái講無惜艱苦，只要有人beh學，伊tòh教。Bat擔任「屏東縣恆春鎮思想起民謠促進會」總幹事ê尤明雄bat tī《屏東縣恆春鎮思想起民謠促進會94年會員大會年刊》hit篇〈落山風薰陶下的民俗藝師—朱丁順先生〉ê文章內底講：百guā多來ē-tàng kā恆春民謠6種曲調彈唱自如、唱khiuⁿ獨特、扣人心弦得tiòh tàk-ke認同--ê，5支tsíng頭á算bē了。陳達、張文傑2位先生已經過身，張新傳歲頭有罕leh出門--a，車城mài講，滿州mài論，mā kan-na朱丁順先生、陳英、黃卻銀2位女士niā-niā。Ah朱丁順先生是lāi-té siōng gioh-toh--ê，車城、滿州ē-hiáu彈唱--ê，無人ē贏--伊。朱--先生bat得過薪傳獎，ā去滿州傳藝，10數多來為民謠傳承無惜氣力，伊kā半sì人生活困苦ê經驗kap感情lām入去民謠ê彈唱--nih，伊獨特ê民謠詮釋kiau人無kâng，無人ē-tàng模仿，mā得tiòh民謠大師ê雅號。八〇年代開始，因為吳燦崑ê引進，加入恆春民謠傳承ê khang-khuè，bat做過恆春、墾丁、山海、大光、長樂kap永港ê國小民謠社團ê指導老師，mā長期擔任「屏東縣恆春鎮思想起民謠促進會」ê指導老師kiau屏東縣屏南區社區大學月琴民謠班指導老師。「屏東縣恆春鎮思想起民謠促進會」ê理事林雪信mā bat tī《屏東縣恆春鎮思想起民謠促進會95年會員大會年刊》hit篇〈「思

想枝」的播種、傳承與呵護—走尋思想枝的前輩〉文章內底講：陳達老先生tsit位「思想枝」播種者，tī 1981年4月11因為過車路發生車eh不幸過身，ka-tsài伊在生ê時因為許常惠教授ê賞識，替伊灌錄CD流傳世間，一代宗師ê獨特唱khiuⁿ，tsiah無phah-sńg無--去。伊ê後壁有張新傳、張文傑、朱丁順3位繼續傳承，恆春民謠tsiah無斷線。

Àn頂kuân 2位「屏東縣恆春鎮思想起民謠促進會」ê幹部講ê話，咱ē-tàng眞清楚了解朱丁順tī hiàng時恆春民謠社區文化營造--nih扮演ê重要角色，tsīng 1989年促進會成立，擔任民謠傳唱ê指導老師kàu伊過身，伊行遍恆春、墾丁、山海、大光、長樂、永港各國小ê民謠社團，kà--出來ê sai-á sì-kè是，ē-sái講是國寶級ê民族藝師，tī長ló-ló將近20冬--nih，為tiȯh民謠傳承ê khang-khuè sì-kè走tsông，ah tse mā是伊自促進會成立kàu尾lóng一直hông選做理事ê因tuaⁿ，伊ê影響力mā m̄-nā tī恆春，連滿州、車城lóng有伊為tiȯh傳承民謠phah-piàⁿ行過ê kha跡。

◆ **Tam-jīm bûn-kiàn-huē gē-su,**
gī-bū tsham-ú siā-khu bûn-huà îng-tsō.

擔任文建會藝師，義務參與社區文化營造。

Suà--落我tòh kā丁順伯tī恆春民謠社區文化營造--nih做--過ê khang-khuè做一下整理，來kā tàk-ê說明伊參與恆春民謠社區文化營造ê情形。

1. 加入社團參與文化工作計劃：1989年11月12，丁順伯參與成立「屏東縣恆春鎮思想起民謠促進會」，uì成立kàu伊過身一直hông選做理事，眞phah-piàⁿ leh參與社團ê文化工作，m̄管是社區指導學生，ah是tshuā團去外口表演，lóng眞積極leh參與。

2. Sì-kè牽sai-á傳承民謠：丁順伯牽sai-á傳承民謠，已經有beh kah 20外--a，我kā採訪ê時伊回顧tong-kî時人tshiàⁿ伊指導學生ê情形講：

邦：Hit-tsūn-á文建會有請你做指導老師，hit-ê情形差不多是án-tsuáⁿ，kám ē-tàng講--一下？

伯--á：當時文建會請我做指導老師hit-ê時tsūn tòh是tī 1991年hit kha tau，我leh歌唱比賽tī各uī，咱車城鄉、恆春鎮、滿州鄉廟宇kap各種ê比賽，lóng總有經過冠軍，所以án-ni文建會kā我肯定，請我出來各學校做指導，指導學校ê gín-á，tong-kî時

leh指導，文建會一月日有3萬 khơ hơ 我做生活費用，kàu kah 大地動 hit 年（1999年），爲 tiòh 政府 beh 救災，tsiah 暫時停辦指導 ê khang-khuè，tse 我無要緊，但是 tsit-ê 民謠驚失傳--去 ê 關係，所以有錢無錢 tse lóng 無要緊，我 ā 是 lóng 義務 leh 指導 tsit-lē 各社區 kap 學校，但是 tsit 幾年來，受著 tsia 社區 kap 學校講老人--lah bē-sái án-ni，tsē 少 ài hō 伊 kuá 金錢，thang 來彌補，我是想講民謠 bâng hō 失傳--去來做義務，來 1 代 beh kā 接 1 代。食 kah 七、八十 m̄ 管透風落雨，照常穿雨 mua 去各社區、各學校 kā in 指導。

邦：Hit-tsūn 差不多指導 tó 幾間學校？

伯--á：Tong-kî 時有指導恆春國小 kap 大光國小，kàu kah 民國 90 年（2001年）ê 當中，我指導--ê tòh 是永港國小，

邦：永港是算 tó 一个鄉鎮--ê？

伯--á：永港是滿州，滿州鄉永港國小。Ah kap 長樂，滿州鄉長樂國小，kap 咱恆春鎮恆國國小，恆春鎮大光國小，tsit 4 間學校我 lóng bat 指導--過。

邦：Á車城 kám 有？

伯--á：車城 m̄-bat 去。

邦：車城 hia kám 有月琴班？

伯--á：車城 tong-kî 時，民國 92 年、93 年 tsit-ê 當中，有一个吳燦崑主任去 hia 指導。

邦：社區 tsit 部份--leh？

伯--á：社區 tsit 部份，恆春民謠促進會 lāi-té 是我 leh kā 指導。

邦：Á滿州 hit pîng--leh？

伯--á：滿州 hit pîng 是 sam 時 gō tiau--lah，潘主任 ē 來載--我，Sù-kuì-tshun，恆春民謠有 5、6 種調，Sù-kuì-tshun leh 唱 kài pháiⁿ 唱，轉音、àu 音眞 pháiⁿ 轉，所以潘主任，in ê 總幹事 lóng ē 載我去 kap in 合作 tsit-lē Sù-kuì-tshun。

邦：Án-ne mā 訓練 tsok tsē gín-á--e neh？

伯--á：Gín-á tī 學校，大光有 khah 久，大光已經經過 4 个校長，11、2 年--lah，大光指導 gín-á 11、2 年--lah。

邦：所以 hia 有 tsok tsē gín-á lóng 有學--過？

伯--á：Hè，Hè。我 leh 指導 ê gín-á 一般出來 leh 演唱，hām 別

位 leh 唱--ê khah 無 kâng，我 leh 指導，lóng ē 指導 lú 早 ê Sū-siang-ki，mài 去 hō͘ 走 音 -- 去，唱 khah 古 --ê tȯh tiȯh--lah，tsiah 有原味，像 tsím-má 有 ê leh 唱，kài sîng 無一個原味，所以，咱恆春 Sū-siang-ki tse mā 是一項寶，leh 指導 ê 老師 kài 關係，ài 指導 hō͘ ē 好勢，m̄ 好 hō͘ 走音--hì，你 nā hì hō͘ 走音 hì，tsit 代 ā 走，後代 koh 走，koh 走，tȯh pìⁿ tsit-lē m̄ tsiâⁿ Sū-siang-ki，無 sîng 咱恆春民謠，tȯh 是無恆春 ê 味 tȯh tiȯh--lah。

Uì 頂頭 ê 訪談咱 ē-tàng 了解丁順伯牽 sai-á ê 態度，是非常尊重民謠，真有敬業精神，堅心 leh 傳唱民謠。訪談 ê 時伊 kā 我講：我 bat tī「屏東縣恆春鎮思想起民謠促進會」--nih 講，咱 ê 民謠 ài sì-kè 去發揮，bē-sái kan-na tiàm 恆春，ná 像一个窟 á 底 án-ni，tȯh ài 看 ē 跳出 tsit-ê 社會，貢獻 hō͘ 社會，hông 了解咱恆春民謠 tȯh 是 tsit 種--ê，ài hông 了解咱恆春民謠 tȯh 是 án-ni ê 唱法，所以，我 tsiah leh 講咱 tsit-lê 恆春民謠是萬底深坑--lah，kài pháiⁿ 唱 ê 物件，nā 是 ē-hiáu 唱 ê 人，講恆春民謠 tsok pháiⁿ 唱--ê-lah，á nā bē-hiáu 唱 ê 人，伊講 tse 真簡單，nn̄g 日 á 我 tȯh ē--lah，he tȯh 是 bē-hiáu 體會咱恆春民謠 ê 唱法是 án-nuá。

◆ Khan sai-á, kà bîn-iâu ê kòng-hiàn kap i ê lí-liām.
牽師仔、教民謠的貢獻佮伊的理念。

Suà--落咱分做幾方面來探討丁順伯牽 sai-á、教民謠 ê 貢獻 kap 伊 ê 理念。

頭一个 tī 社區牽 sai-á：1989 年 11 月 12，「屏東縣恆春鎮思想起民謠促進會」成立，hō͘ 會--nih tshiàⁿ 做恆春民謠傳習指導藝師，kàu 伊過身 ē-sái 講 ta̍k 禮拜去社區 leh 指導 sai-á。

講 tio̍h 民謠促進會 ê 成立，丁順伯 bat 講：Tong-kî 時 to̍h 是恆春 tsia ê 士紳，驚講咱 tsit-lê 恆春民謠無來成立一个會 hoⁿh，kàu 尾 á 咱 tsit-lê 恆春民謠 ē 無去 lah，tsiah 會對縣府來申請，申請恆春民謠思想起民謠促進會，後--來縣府 to̍h 準咱成立 ah。

促進會成立了後 m̄-nā tī 恆春 mā 去外位辦活動 tshui-sak 恆春民謠，伯--á 講 m̄ 管 siáⁿ-mih 所在，人 nā 請，咱 to̍h 去，總統府 ā 好，台中 ā 好，米國 ā 好，要緊--ê to̍h 是 beh hō͘ 恆春民謠 sì-kè 去發揮，bē-sái kan-na khut tī 恆春，ài 跳出 tsit-ê 社會，貢獻 hō͘ 社會，hông 了解咱恆春民謠 to̍h 是 tsit 種--ê，ài hông 了解咱恆春民謠 to̍h 是 án-ni 唱--ê。

2001 年 2--月「屏東縣滿州民謠協進會」tshiàⁿ 伊去做民謠指導藝師 1 冬，2004 年 kàu kah 伊過身，屏東縣屏南區社區大學 tshiàⁿ 伊

去月琴民謠班做指導老師牽 sai-á，tī tsit 2 ê 社區 ê 文化機構指導 ê 學生，nā kàu 成果發表會 ê 時，lóng 有 bē bái ê 表現，m̄-koh 丁順伯 mā 有 tì 覺採譜教民謠 ē 產生自由即時創作 ê 特色無--去 ê 風險所以伊講：Tsím-á leh 學 ê 人是有 khah tsē--lah，但是成就 ê 人，講 beh 出來唱--ê hoⁿh，ē-sái 講 100 个 tshuē 無 3 个出來唱--lah。第一點，像講社區，nā 以我本人 leh 指導，我 tsia ê 成員，ē-sái 講 hō͘ 伊 學 1、2 年--a，sió-khuá phuê-phuê-á，hō͘ 伊 Sū-siang-ki ē-hiáu 彈，á 平埔調 sió-khuá ē-hiáu 彈，各種 sió-khuá ē-hiáu 彈--lah，tȯh 講伊 ē-hiáu--a-lah，我 nā kā 講「Ē-hiáu，tse 是你講 ē-hiáu 無 m̄ tiȯh--lah，但是我 kā 你講，咱 bē-sái sió-khuá 講 tȯh ē-hiáu，你 tsím-má 目前 hoⁿh，10 分 tsiah 彈 3 分 niâ，iáu 7 分你 ài koh tiám-tiám-á 研究 neh。」Tȯh kā 我應講「我 án-ni tȯh kài gâu--a-lah。」我 kā 講「Nā gâu án-ni 你 tȯh 畢業--a。」「Ah tse tȯh 是 tsáⁿ 做罪人，是 án-tsuáⁿ 罪人 neh？」Tse 民謠你 tshìn-tshái kā 學學--leh，講你 tȯh 畢業--lah，你 tȯh ē-hiáu--a，beh 去 kà 人--a，去 leh kà 學生--a hoⁿh，tsit-ê 民謠終其後會變廢去，咱 bē-sái án-ni。我 tsīng 民國幾年，我 kah 今年 e-sūn ê niâ 我彈民謠 50 幾年--lah，我 mā koh e-hng 時閒 ê 時 tsūn，錄音機 koh hē tī 我頭前，我 mā 是 ài koh 寫歌，ài koh

ka-tī lȯh 去唱，唱 lȯh 去錄，lȯh 去聽，聽看 tse 是好 kap m̄ 好，你相信你 ka-tī 聽 liáu nā 是好，社會一般差不多 iáu 有 6 个 kā 你講好--ê，bē-tiàng 講 10 个 lóng tsìn kā 你 o-ló，所以咱民謠 leh 唱，所以我 leh 唱，咱 tsit-ê 恆春民謠 Sū-siang-ki 我有幾 ā 種唱法，你 koh 四季春 mā 幾 ā 種唱法，tsit 6 種調 lóng 幾 ā 種唱法，tī 恆春是 5 種調，最近我發明恆春小調，in to 有楓港小調，án-tsuáⁿ 咱無恆春小調--ah？我 tsím leh 唱--ê tȯh 是 hām 楓港人無 kâng，所以我 kā 號做恆春小調，目前恆春 piⁿ 6 種調 leh 唱，恆春小調我 kā 唱--出-來，tȧk-ê 聽 mā 感覺 bē-bái，bē-bái 我 mā 是 koh lȯh 去研究 khah 好，來 kā 放 hō͘ tsia ê ē 輩 gín-á。

Uì 頂 kuân 丁順伯 hia ê 話咱 kā tsim-tsiok 想，咱斷定丁順伯--á 知 iáⁿ 採譜 leh 牽 sai-á ē 有 tȧk-ê lóng 彈全款 hit 款「協會風格」ê 現象，爲 tiȯh beh 改善 hit 款現象，伊 lóng ē 鼓舞伊 ê 學生 ài 勤學，bē-sái 彈死琴，ài 去塑造 ka-tī ê 特色，伊講：我 bat 講--ê，食 kah 老，學 kah 老，食 kah 死，學 kah 死--lah，民謠是萬底深坑--lah。Ná 陳達老先生--lah，kan-na 坐 tī hia，1 日伊 to 唱--hì-lah，he tȯh 是萬底深坑--lah。He tȯh 是萬底深坑 tī hia--lah，人 ê 頭殼好--a。咱有法度 tī hia 唱 kui 日--無？絕對無可能。有人講伊 guā gâu，無人 kài gâu--lah，iá mā 無人 kài han-bān，各人各人各有千秋--lah。但是 nā 去公場唱，看是 siáng beh 聽 siáng ê，khah 輸講 khah ài 聽榮--a ê，榮--a ê tȯh 是成功，人 lóng 愛

聽你ê歌，tóh是án-ni。所以，除非是我leh指導--ê，我tsiah敢嫌，講「某人你唱án-ni kài sîng m̄好neh，看是ài án-tsuáⁿ換。」He別人leh唱，我絕對bē去tshap--人，我bē去講hoⁿh「À！伊leh唱--ê是án-nuá樣。」我bē去講人án-ni，我leh唱歌kài hit-lō，我bē去講人東，講人西，人leh唱--ê tóh án-ni，你是beh講人án-nuá，he åh m̄是咱指導--ê，nā是咱leh指導--ê hoⁿh，咱tóh ài kā講。

第二，tī學校牽sai-á：丁順伯khioh去tī社區kà大人，mā hō͘文建會tshiàⁿ做藝師去國校á leh kà gín-á，下面是我tī 2008年kā伯--á採錄、田調liáu kā整理--出-來ê資料。

◎ 1997年kàu taⁿ文建會tshiàⁿ伊做恆春民謠傳習計劃ê藝師，tī屏東縣恆春鎮大光國小指導學生gín-á自彈自唱恆春民謠。

◎ 2000年kàu taⁿ文建會tshiàⁿ伊做恆春民謠傳習計劃ê藝師，tī屏東縣滿州鄉永港國小指導學生gín-á自彈自唱恆春民謠。

◎ 1999年kàu 2001年，hông tshiàⁿ去屏東縣恆春鎮恆春國小指導學生gín-á自彈自唱恆春民謠。

◎ 2004年1月kàu taⁿ，hông tshiàⁿ去屏東縣滿州鄉長樂國小指導學生gín-á自彈自唱恆春民謠。

第三，liàh 外 ê 牽 sai-á：丁順伯 khioh 去 tī 學校、恆春社區牽 sai-á，nā 有人 beh tshuē 伊學彈月琴、唱民謠，伊 lóng 人人好，伊知 iáⁿ tsit 款 ka-tī 走來 tshuē--伊 ê，lóng 是有心 beh 學--ê，所以伊 bē àng 肚，有機會 tòh beh kā 民謠傳 hō͘ 後輩。因爲伊對民謠 ê 傳承 tsiah-nih 堅心，所以伊 mā 不時提醒 ka-tī，ài 不時修改 ka-tī ê 唱法、彈法，因爲伊對民謠 tsiah-nih 尊重，ē-sái 講 kā 伊對恆春民謠 ê 疼心 lóng 實踐 tī 伊認眞 phah-piàⁿ 訓練 ka-tī ê 態度，tsit 款敬重民謠 ê 精神 m̄ 是一般人做 ē kàu--ê，tse uì 我 kā 伊採訪 ê 一段對話 ē-tàng 得 tiòh 證明：

伯--á：所以 leh 唱 tsit-lō 民謠，bē-sái ka-tī 自作聰明。講「我唱 án-ni tsok 好聽--e。」Án-ni 你 tòh 是畢業--a-lah。

邦：畢業--a？

伯--á：Kàu tsia 你 tòh 是死期--a-lah。Kàu tsia 絕對你 ngiàuh bē khit--lâi-a-lah。 你認爲我 ka-tī 唱 án-ni tsok gâu--a-lah，我 m̄ 免 koh 學 a，án-ni 你 tòh 死期--a-lah。 我 tú-tsiah 講--ê，食 kah 老，學 kah 老，食 kah 死，學 kah 死--lah，民謠是萬底深坑--lah。Ná 陳達老先生--lah，kan-na 坐 tī hia，1 日伊 to 唱--hì-lah，he tòh 是萬底深坑--lah。He tòh 是萬底深坑 tī hia--lah，人 ê 頭殼好--a。咱有法度 tī hia 唱 kui 日--無？絕對無可能。有人講伊 guā gâu，無人 kài gâu--lah，iá mā 無人 kài han-bān，各人各人各有千秋--lah。Huān-tsún（反正）你唱 ā tiòh，伊唱 ā tiòh-

-lah。Hiàng時滿州 in ê 總幹事，lóng 用車來 leh 載--我，入去 hia kap in 合作，lóng 載我去港á，á tsiah-koh 載 tò--來，lóng án-ni 走各村，但是 in 有 tang 時á leh 講「恁恆春 leh 唱是 siáⁿ，án-nuá 樣。」我講你話 m̄ 好 án-ni 講 lah，pîⁿ-pîⁿ 是咱恆春半島 ê 人，m̄ 免講唱歌，to kan-na 講話 tȯh 好，恁滿州 kap 恆春 kan-na 講話腔口 tȯh 無 kâng--a-lah，各 uī lóng 有腔口，所以你 bē-sái 講恆春唱--ê tȯh án-nuáⁿ 樣，無阮 kám bat 講「滿州 leh 唱 án-tsuáⁿ nih？恁 to 認真學 tȯh tiȯh lah，恁 tsia tsa-á 人 á 真 gâu 講東講西。」我 tȯh án-ni kā 罵。Ē-sái 講我 nā 去滿州 hia tsa-á 人 á tȧk-ê lóng kài 尊重，天良講，tȧk-ê tȯh tsok 尊重，最近 mā tȧuh-tȧuh beh 叫我去 kā in tshiâⁿ 四季春，in hia 四季春 lóng á bē-hiáu 唱，tsīng 我去米國 tńg--來，to huān-tsún in nā 叫電話來，ȧh 是駛車來 kā 我載，我 tȯh 去 kā in tshiâⁿ 四季春 lah，tshiâⁿ kah án-ni 笑 hȧh-hȧh。

◆ **Ūn-iōng siā-khu bûn-huà îng-tsō,**

hō Hîng-tshun bîn-iâu ê kua-siaⁿ sì-kè hòng-sàng.

運用社區文化營造，予恆春民謠的歌聲四界放送。

丁順伯抱tiȯh恆春民謠ài kā sak tsiūⁿ舞台hō koh khah tsē人知iáⁿ了解，thang傳承，tsit款實實在在ê理念，sì-kè走唱表演，目的tȯh是beh kā恆春民謠紹介hō koh-khah tsē人知，伊bat tī我kā採訪ê時án-ne講：

邦：活動大部份lóng是tī恆春tsit khơ圍á，ah是會去外位？

伯--á：人mā bat去台北--lah，聘請tȯh去--lah，像講總統府--lah，台中--lah，人nā聘請tȯh去--lah。

因為丁順伯bat講「民謠ài sì-kè去發揮」，「bē-sái kan-na tiàm恆春」，「tȯh ài看會跳出tsit-ê社會，貢獻hō社會，hông了解咱恆春民謠tȯh是tsit種--ê，ài hông了解咱恆春民謠tȯh是án-ni ê唱法」ê理念，所以piān-nā有人叫beh表演，伊一定選學校ah是會--nih siōng gioh-toh ê學生做伙去唱，一方面伊用ka-tī ê心情、琴聲來詮釋恆春民謠，一方面kā人講恆春民謠傳承ê成果，hông知iáⁿ恆春民謠寶貴ê所在。

為tiòh推廣恆春民謠，丁順伯khioh去tī故鄉積極指導同鄉liàh外，mā tshiâng-tsāi hông tshià去各機關團體、電視台演唱，親像文建會、教育部、屏東縣政府、雲林科技大學、社區大學全國促進會、統一企業、福華飯店、歐克山莊、凱撒飯店、大地地理雜誌社、台灣電視台、公共電視台、三立電視台、民視、八大電視台、慈濟大愛電視台、台灣空中文化藝術學苑、台南人劇團等，為tiòh tshui-sak恆春民謠，參與過各項藝文活動ê演出，親像高雄市國際老人年全國民俗籃筐會、屏東半島藝術季、墾丁風鈴季、屏東縣觀光文化季、台南人劇團年度大戲《安蒂岡妮》等，有時演唱，有時錄影，推廣恆春民謠ē-sái講盡心盡力。

Jîn-kan kok-pó Ting-sūn peh ê Hîng-tshun bîn-iâu siāu-kài.

人間國寶丁順伯的恆春民謠紹介。

頂頭咱紹介丁順伯uì出世tī民謠之鄉ê散食家庭kàu tsiaⁿ做一个堅心傳承民謠ê走唱詩人ê經過，tī hin lāi-té咱發現，伊是一位恆春民謠ê虔誠傳人，伊前半世人所經歷ê散食生活hō伊歷盡各種滄桑，細漢散食hông送去做khɔ-ló ê生活--nih，顧牛、犁田、種作、踏割pē、hiàm水車、駛牛車、載甘蔗、連suà幾nā點鐘tshuah蕃薯，tshuā-bó liáu擔塗耕山á、鋸料、拖料、燒火炭、tsíng鐵牛á種種sit頭，lóng是用勞力來thàn-tshī一家口á，爲tioh saⁿ-tńg出賣勞力ê生活圖像。M̄-koh，mā因爲hit款靠勞力thàn食ê生活，hō伊有機會接觸家鄉ê民謠、bak樂器，tng等伊漸漸對民謠熟手，koh tú tioh恆春民謠比賽siōng tshiaⁿ-iāⁿ ê時期，hō伊因爲比賽tsiap-tsiap tioh冠軍，開始建立伊tī恆春民謠ê地位，koh因爲恆春人開始運用社區文化營造ê方式tī恆春半島積極tshui-sak恆春民謠，uì hō「屏東縣恆春鎮思想起民謠促進會」tshiàⁿ做指導老師開始，無論是社區、學校，ah是tshuē伊學--ê ē-sái講算bē liáu，tsit sì-kè lóng ē-tàng看tioh伊phah-piàⁿ傳承民謠ê腳跡。

丁順伯一生勞碌爲tióh生活、爲tióh民謠付出伊ê心血kap氣力，伊傳唱ê民謠lāi-té，有tsē-tsē咱ê祖先ê生活智慧kap伊ka-tī ê人生經驗，tsia ê歌詞ē-sái講tóh是siōng suí ê文學作品，因爲in結合生活，m̄是食飽換iau烏白hain。Suà--落，咱beh來紹介丁順伯leh傳唱ê民謠歌詞，hō͘咱了解恆春民謠經過時間ê洗盪liáu後，tī台灣繼續流傳ê面tshiun。

◆ **Kap ka-tī sàn-tsia̍h ê tshut-sin iú-kuan ê kua-sû.**
佮家己散食的出身有關的歌詞。

丁順伯 tī 散食 ê 家庭出世，10 歲 to̍h hō͘ sī 大人送去做人 ê kho͘-lo̍h，做 kho͘-lo̍h ta̍k 冬 thàn ê 粟 á 用來 tàu 養 tshī 老母 kap 厝 --nih ê 頭 tshuì，tshuā-bó͘ liáu，為 tio̍h tshī bó͘-á-kiáⁿ，ta̍k 不時食蕃薯 kho͘ 配鹽水，tī 現實 ê 生活 --nih，「第一煩惱家內 sàn，第二煩惱 kiáⁿ 細漢，山 kîng 海 kiat 無 tiàng thàn，tuè 人過日眞困難。」講出伊無奈 ê 心情；tú tio̍h 不如意 ê 時人加減 lóng 會怨嘆，所以會講「小弟 tuà tī 苦瓜園，saⁿ-tǹg 排 lo̍h 苦瓜湯，人人苦 tsit 阮苦 nn̄g，無人像阮苦 tsa̍p-tsn̂g。」來消 tháu 滿腹 ê 怨 tsheh。雖 bóng 丁順伯厝 --nih 散食，tuà tī 草寮 á，m̄-koh，伊豪爽 ê 個性 bē 因為厝內無椅無桌，照常請人來坐，招朋友來交陪，tsiah 會唱講「路邊草寮 á 是阮 ê，無椅無桌不成家，內底設備無好勢，恁 nā 有 tuì tsia 經過請來坐。」

◆ Kap kò͘-gû iú-kuan ê kua-sû. 佮顧牛有關的歌詞。

丁順伯10歲tòh去做人ê khơ-lòh，tshím頭iáu bē-hiáu做sit，頭家派hō͘伊ê khang-khuè tòh是顧牛，「阮teh守牛hiàm上山，受風受雨受iau寒，草場無好牛四散，一隻牛kiáⁿ háu無伴。」tsit首歌唱出gín-á人ka-tī一个顧牛ê艱苦kap孤單；顧牛ê經驗對丁順伯來講m̄-nā是「受風受雨受iau寒」，koh會kui身軀kō kah全nuā塗，hō͘蠓蟲咬，tsiah會編唱「牛bueh食草tshuē草埔，有草無草伊知路，身軀kō kah全nuā塗，蠓蟲beh咬無法度。」ê心聲。Koh因爲做人khơ-lòh，看頭家ê面食穿，有時khang-khuè做過頭，無飯thang食，tsiah會唱出「Khah早實在tsiok-nih-á飢荒，上山落嶺無食飯，挽bueh山puàt-á tsiah來渡過tǹg，倒落樹kha做眠床。」ê生活體驗。

◆ **Kap tsò-sit iú-kuan ê kua-sû.** 佮做穡有關的歌詞。

丁順伯十一、二歲 tỏh 開始學犁田，kàu khah 大漢一个人做 3、4 甲地，1 冬 ê 工錢 400 斤粟，kō hit 400 斤粟養 tshī 老母 kap 小妹，hit tsām tī 田--nih 做 sit ê 生活經驗 lóng 呈現 tī 伊 ê 歌詞 lāi-té，「想 beh 來去田--nih thài lóng tà 茫霧，一間 pháiⁿ-pháiⁿ ê 田寮 á tse 是阮 ê 厝，lāi-té tshuàn lok lóng 是 hit-lō 農家具，壁邊一隻大水牛。」描寫伊對工作環境 ê 觀察，用歌聲做畫，畫一幅田莊 ê 景緻；「透早起來天未光，手 giảh 鋤頭巡田園，為著生活顧 saⁿ-tǹg，m̄ 驚北風冷酸酸。」、「七早八早 tiỏh 出門，行 kàu 田邊天漸光，手 giảh 鋤頭巡田園，m̄ 驚田水冷酸酸。」描寫透早上工落田 ê 情景 kap 為著生活 ê 心情寫照，lāi-té 漏洩 tsit-kuá 人生 ê 無奈；做 sit 人，尤其是做人 ê khơ-lỏh ê 人，頭家叫 tỏh ài 做，m̄ 管日曝雨淋、身軀 bak kah thái-ko-nuā-lô，m̄-koh tsit 款艱苦無人知，kan-na ē-tàng 用歌聲來消 tháu「透早出門 kàu e 晡，想 beh 回 tńg 落大雨，身軀 ak kah tâm-kô͘-kô͘，tsit 種過日真艱苦。」、「有時炎天赤日頭，為 tiỏh saⁿ-tǹg piàⁿ 中晝，淹水落肥 so 田草，m̄ 驚日曝汗 ná 流。」、「每日犁田 lóng kàu e-pơ，he 田底 nā 無水咱 tỏh 來望落雨，he 身軀 kō kah 全田塗，tsit 種農家實在 tsiok-nih-á 艱苦。」有時「透早起來 tiỏh ài 款 hit-lō 牛犁 pē，he 每日 ê khang-khuè lóng ài lỏh 田底，he tsit 位犁了咱 tỏh ài 來 kā 踏割 pē，坐 tī 田岸 kā 看咱 ê 田 thài 有 kuân-kē。」想想 leh ka-tī 是 pháiⁿ 命

人，tsiah 會講「我 ê 朋友牛犁 pē，每日工作落田底，tsit 坵犁了踏割 pē，第一 pháiⁿ 命我一个。」做人 khơ-lỏh khang-khuè 做 bē suah lóng 是「每日出門 lóng 黃昏暗，ài-ioh 做人長工是 tsiok-nih-á 悽慘，án-ni iau 飢失 tǹg án-ni m̄ tsiâⁿ 人，坐 tī 田岸 kā 看 he 白鴿鷥 tsiah 來 hioh kui 田。」tsiah-nih 艱苦過日，總--是心肝頭有所望，ǹg 望「每日犁田 lóng 過中畫，m̄ 驚日曝 tsiah 來汗來流，he 牛犁 hlỏh 睏咱 tỏh ài 來掘田頭，tsit 種艱苦咱 tỏh 望看有好 ê 尾後。」Nā 無 mā 希望 phah-piàⁿ 做工 ē-thang 有 saⁿ-tǹg thang 食，希望「炎熱日頭照田岸，金色洋蔥堆如山，tse 是農民 ê 血汗，換來堅固鐵飯碗。」á nā tú tiỏh 風颱來 pìⁿ-lāng，tỏh 像「Nâ-tảk 來 phah 了咱 tỏh ài 踏拖 pang，khau ng-á pờ 田是 tsok-nih-á tsē 人，大概今年看會來好年冬，bē 知天壽風颱來 kàu tsiah kā 咱來 phah khang-khang。」tảk 項無，tsit 時想 tiỏh 眞怨嘆「蔭林硬桃慢開花，高峰茅草快 pit 尾，人人艱苦有時過，阮 ê 艱苦年 thàng 月。」M̄ 知 tang 時 tsiah 會出頭天，心肝頭 sio-siâng ǹg 望「無論日頭有 guā 熱，日暗 khang-khuè tsiah 有 suah，期待豐收 ǹg 望大，過日 tsiah 會 khah 快活。」爲 tiỏh saⁿ-tǹg 討 thàn ê 丁順伯 tī 艱苦 ê 時因爲有 ǹg 望，所以 khah 樂觀，爲 tiỏh 以後日子 beh khah 好過，tảk 種艱苦 tiỏh ài 吞 lún。

◆ **Kap kì-liāu, thua-liāu, sio hué-thuàⁿ iú-kuan ê kua-sû.**

佮鋸料、拖料、燒火炭有關的歌詞。

丁順伯後來上山鋸料、拖料、燒火炭，ài用斧頭tshò柴，用pùn擔擔柴he是tsiok粗重艱苦ê khang-khuè，tsit款艱苦引起對命運ê無奈，tsiah會唱講「第一艱苦斧頭刀，第二艱苦籃thīn索，是阮窮pē kap sàn母，上山落嶺無奈何。」散食人無飯thang食、無鞋thang穿ê心酸mā kan-na ē-tàng用歌聲來解tháu，所以會唱「Khah早實在tsiok飢荒，上山落嶺無食飯，bán beh山puàt-á渡過tńg，唱出歌曲心頭酸。」、「Khah早上山無穿鞋，hō̄刺tshàk kah kui腳底，腳來bē行做狗爬，tsit種命運我一个。」

◆ **Kap khan-tshiú kuè-sin iú-kuan ê kua-sû.**

佮牽手過身有關的歌詞。

丁順伯早前牽手來過身，一群細 kiáⁿ ài tshiâⁿ-tî，hit-tsûn ka-tī 一个 siâng-tsāi 出外討 thàn，有時會 kā gín-á 寄 tī in 阿姑 hia，khang-khuè 做 suah，聽 ka-tī ê 姊妹講 gín-á 吵 beh tshuē，想著心酸編出「Kiáⁿ 你 tȯh 乖乖 tsham 姑 á tuà，án 爹堅心 bueh 來出外，kiáⁿ 你 tȯh 乖乖 tsham 姑 á tuà，m̄-thang 來 thiau 阿姑 á 講 bueh 來 tshuē 我。」hông 聽著心酸 ê 歌，koh-khah hông 艱苦 ê 是 29 暝 ê 情境「阿爹 tńg 來 tú 二九，厝邊隔壁 lóng leh 食 tshiⁿ-tshau，想 beh 來煮無鼎 kap 無灶，看 tiȯh 咱 ê 細 kiáⁿ tsiah 來目屎流。」Kàu khah 有歲 gín-á lóng tshiâⁿ 大漢，ka-tī 一个孤單老人，有時會 siàu 念過身 ê 牽手，想 tiȯh「小弟 tuà tī 省北路，tsit 時失妻真艱苦，身苦病疼無人顧，tshan 像目睭失明 tsiah 來行無路。」感覺 ka-tī 老 pháiⁿ 命，hông 聽 tiȯh tsok 心酸。

◆ **Khuàn-siān, khǹg lâng iú-hàu kap kóng-lí iú-kuan ê kua-sû.**

勸善、勸人有孝佮講理有關的歌詞。

勸善、勸人iú孝kap講理有關ê歌tī台灣各所在lóng leh流傳，恆春民謠mā有真tsē tsit款ê歌leh傳唱，丁順伯接受傳統ê洗禮，所以伊唱ê歌lāi-té自然有真tsē tsit款勸人做好tāi、iú孝、講理--ê，m̄-koh伊勸人iú孝其實kap伊食老無bóo thang做伴，身苦病疼無人thang照顧有真大ê牽連，ē-té是丁順伯khah tsiáp leh唱ê歌詞：

社會ah來tsuè人來端正，pháiⁿ路千萬m̄-thang行，
舖橋造路好名聲，虎死留皮人留名。

Heh人來傳咱咱傳人，heh不孝pē母án-ní-siⁿ-á sian m̄-thang。

Tsuè人iú孝tsiah是根本，heh不孝pē母án-ní-siⁿ-á人議論。

細漢pē母來kā咱tshī，咱nā來大漢tsiah換咱來iú孝伊。

Heh紅柿好食，是uì tuè來起tì，
Heh bîn-á-hiō日ā uē m̄-thang忘im kap來背義。

咱來出世háu saⁿ聲，pē母kā咱來號名，
無所不時kā咱疼，nā來不孝pháiⁿ名聲。

Pē母恩情kuân tsiūⁿ天，nā無iú孝像tsing-siⁿ，
細漢pē母kā咱tshī，大漢換咱iú孝伊。

道德兩字愛根本，不孝 pē 母絕五倫，
做人 sī 細 ài 孝順，以後出有好 kiáⁿ 孫。

做人 ài 知 pē 母情，日日早暗免唸經，
看羊跪地食母奶，tiòh ài 有孝 pē 母情。

Pē 母無親 siáng khah 親，pē 母無重重何人，
千兩黃金萬兩銀，有錢難買 pē 母身。

Iú 孝 pē 母人 bē 笑，不孝 pē 母大 m̄ 對，
細漢 kā 咱 làk 屎尿，暝暝日日艱苦 io。

Iú 孝 pē 母 tiòh 順情，khah 好財庫帶雙 tîng，
Pē 母食老 tòh 孝行，社會人人好風評。

世間暫時來 tshit-thô，pháiⁿ 事千萬 m̄-thang 做，
勸咱善事加減做，社會稱讚 kap o-ló。

牛來快牽人 oh 料，無福 thàn 錢 khîⁿ bē tiâu，
有 thang 食穿好 liáu-liáu，百般為著腹肚 iau。

貧在路邊無人認，富在深山有遠親，
世間有錢 siōng 要緊，無錢目地人看輕。

平平雙手一雙 kha，有人 saⁿ-tǹg 渡 bē 飽，
M̄ 是命中有 tsing-tsha，一點手藝 m̄ 受教。

平平雙 kha 一雙手，福祿壽全難得求，
前世做來 tsit 世收，後世命運 tsit 世求。

◆ **O-ló Hîng-tshun puàn-tó kíng-tì ê kua-sû.**

呵咾恆春半島景緻的歌詞。

O-ló 恆春半島 ê 景緻是恆春民謠 siōng 特殊 ê 特色，tse kap 最近恆春發展觀光，tsiâⁿ 做南台灣 tshit-thô ê 好所在有眞大 ê 牽連，丁順伯爲 tiòh kā 恆春民謠 sak--出-去，sì-kè 走唱，有 tang 時 á mā ài 應景唱 tsit 款 ê 歌，ah 是 tī 學校 kà gín-á ê 時 mā 加減 ài kà tsit 款歌，所以 tī 伊 ê 歌詞內底 mā 有 bē 少 o-ló 恆春半島景緻--ê：

> Ah~Sū-siang-ki，南門對過馬鞍山，
> 一條公路 kàu 水泉，貓鼻景色真好看，
> 貓鼻看了來去看關山 (Kuân-suaⁿ)。

> 國家公園管理 tshù，建設關山 bô guā kú，
> Tsit 位 siōng 好 ê 風景區，mā 有福德正神大廟宇。

> Ah~Sū-siang-ki，關山實在好風光，
> ē-tàng hō 人觀四方，iàh 有天然 ê 石頭 á 洞，
> 內底一位 hó lîng 宮。

> Ah~Sū-siang-ki，關山風光實在好，
> 每日遊客來 thit-thô，涼風使人 ē o-ló，
> 人來 beh 看日頭落。

> 恆春八景是 Ngô͘-luân，一座燈塔 siōng kài kuân，
> 一 pha 燈光 teh 來迴轉，指示船隻 ê 安全。

Ngô-luân 對東是無線電，外國講話聽現現，
無線自動會發電，發明 ê 人 khah gâu 仙。

無線對東是 Ka-lȧuh 水，奇形怪石 kui 大堆，
Nā beh thit-thô 來 tsit 位，看 tiȯh 心涼脾土開。

十大建設四線道，遊山玩水交通好，交通管理政府做，
國家公園來好 thit-thô，國家公園來好 thit-thô，
hō͘-o͘-hái-ian，hō͘-o͘-hái-ian，hō͘-o͘-hái-ian，
hō͘-o͘-hái-ian，hō͘-o͘-hái-ian，hō͘-o͘-hái-ian。

Ngô-luân 燈塔歷史老，水 ke 船帆大石頭，
恆春半島 sȯh nā thàu，
Beh 聽民謠來阮 tau，beh 聽民謠來阮 tau，
hō͘-o͘-hái-ian，hō͘-o͘-hái-ian，hō͘-o͘-hái-ian，
hō͘-o͘-hái-ian，hō͘-o͘-hái-ian，hō͘-o͘-hái-ian。

大光過去貓鼻頭，五路遊客 lóng 會 kàu，北 pîng 對齊出水口，
前面直看 leh 看燈樓，前面直看 leh 看燈樓，
hō͘-o͘-hái-ian，hō͘-o͘-hái-ian，hō͘-o͘-hái-ian，
hō͘-o͘-hái-ian，hō͘-o͘-hái-ian，hō͘-o͘-hái-ian。

鼻頭設有觀賞亭，下面觀音自然成，尾端釣魚賞風景，
中外遊客好風評，中外遊客好風評，
hō͘-o͘-hái-ian，hō͘-o͘-hái-ian，hō͘-o͘-hái-ian，
hō͘-o͘-hái-ian，hō͘-o͘-hái-ian，hō͘-o͘-hái-ian。

十大建設四線道，路面做 kah 平波波，
遊客看著 leh o-ló，遊山玩水好 tshit-thô。

Beh 來恆春對沿海，一路景色 iā bē-bái，
Ē-tiàng 看山兼看海，全望貴賓 khah tsiáp 來。

恆春算來好景緻，天然景色滿滿是，
四季如春好天氣，各項建設真 sù-sī。

恆春算來好地方，各項建設真 tsáp-tsñg，
也有圓環 sèh-liàn-tñg，也有古城彎 kong 門。

恆春過去馬鞍山，一條大路 thàng 水泉，
坐車人客詳細看，兩粒山頭像馬鞍。

馬鞍過去 thàng 南灣，一條大路 thàng 鵝鑾 (Ngô͘-luân)，
暫時停車小 hioh 喘，南灣海產百百款。

車（tshâ）城名所四重溪，出入人客真正 tsē，
也有溫泉 thang 好洗，也有小娘 thang 泡茶。

恆春山風真正 thàu，khah thàu bē 過枋山頭，
做人一年一年老，bē 比早前十八、九。

恆春台灣最南端，風評墾丁 kap 鵝鑾，
園內景色無 kāng 款，燈台東洋第一 kuân。

墾丁公園真轟動，遍請全省來觀光，
園內也有八仙洞，也有 kuân 樓觀日峰。

台灣盡尾是恆春，tuà tsia ê 人上溫 sûn，
來 tsia 渡假 kui 大群，四季氣候正如春。

有山有水氣候好，景色美麗交通好，
來過旅客 leh o-ló，恆春實在好 tshit-thô。

恆春古城四城門，南門做 tī 路中央，
Sèh beh 圓環來 liàn tńg，beh 去鵝鑾無 guā 遠。

燈樓做 tī 鵝鑾鼻，做好 kàu taⁿ 百 guā 年，
夜間燈火來點起，船隻照燈來指示。

荷蘭來做 tse 燈台，算是恆春八景內，
遊客看 tiòh tsiâu-tsiâu 知，景色美麗 kài 全台。

第一開基是燈樓，燈樓四海看 thàu-thàu，
恆春半島 sèh hō̄ thàu，景色 siōng suí 貓鼻頭。

滿州出名 Ka-làuh 水，奇岩怪石一大堆，
十月鷹鳥 siōng 寶貴，全國 tshuē 無第二位。

滿州特產過山蝦，氣味芬芳港口茶，
姑娘歌舞真正會，請恁有閒 tsiah 來坐。

大光建設好漁港，tse 是政府來幫忙，
每日漁船 teh 出港，tshuàn liàh 旗魚 kap 海翁。

後壁湖漁港真美麗，港內設備真好勢，
Beh 食 tshiⁿ 魚來 tsia 買，龍蝦 thá-khoh 無問題。

Beh 唱恆春 ê 情形，開基兩百 guā 年前，
地理生做像仙境，山明水秀自然生。

東邊日出滿天紅，恆春風景真迷人，
國家公園好遊覽，第一熱情恆春人。

〈恆春八景〉

貓鼻頭

天造岩石貓鼻形,半圓斷崖自然生,
龜蛇將軍鎮雙 pîng,Lông-kiau 出名第一景。

龍鑾潭

龍鑾寶潭有歷史,魚蝦龜鱉項項有,
春夏釣客 kap 漁夫,入冬水鴨伴赤牛。

赤牛嶺

赤牛山嶺雲中景,遙望四方好地形,
山腰帝君廟一間,關公鎮殿正義名。

猴洞山

Lông-kiau 一座小山峰,發現神秘大石洞,
洞內一隻 suí 猴王,可惜現在無行蹤。

三台山

Lông-kiau 後山名三台，一座上 kuân 入雲內，
穩重神秘超三界，致蔭 Lông-kiau 出人才。

虎頭山

虎展雄威鎮山林，頭目威嚴定民心，
山龍結穴半浮沈，地理蔭莊土成金。

馬鞍山

日月合併天地明，神佛理念渡眾生，
Lông-kiau 突出大奇景，山頭生做馬鞍形。

鵝鑾鼻

明末清初歷史傳，荷蘭侵佔南台灣，
為 tiòh 水路好運轉，建造燈塔 tī 鵝鑾 (Ngô-luân)。

◆ Siók po-kua luī ê kua-sû.
屬褒歌類的歌詞。

褒歌 mā 叫做「七字á」、「閒á歌」、「山歌」、「挽茶歌」、「飼牛歌」，是男女 tī 園--nih、茶山 saⁿ-gióh 所唱 ê 歌謠，áh 是無聊 ê 時、飼牛 ê 時、作 sit ê 時、思春 ê 時，所唱 ê 歌詩。是 siōng 浪漫、siōng 優美 ê 民間歌謠，幾ā 百多來 tī 台灣民間各所在 leh 流傳，表現男女愛情 ê 各種面貌，有思慕、單戀、初戀、熱戀、sio-tak、失戀、相思、mî-nuā、約會、相好、討 kheh 兄、偷食 tsho ê 情思。恆春人 kā 民間流傳 ê 褒歌經過蓮花化身，tsiâⁿ 做有恆春特色 ê 情歌，in kā 月琴 kap 恆春地區 tsiah 有 ê 動物、植物、天然景緻 tsia ê 人文景觀編 tī 歌詞內底，hō͘ 恆春民謠 koh-khah 有伊 ê phang-khuì。咱 tī 丁順伯唱 ê 民謠--nih kâng 款 ē-tàng 聽 tióh tsit 款歌：

> 手 giáh 月琴 áⁿ 心肝，一手 tsuè 音 tsiah 來一手彈，
> Heh 哥兄 nā 有娘 á 來 tsuè 伴，十二月寒冷 tsiah 來 m̄ 知 kuâⁿ。

> 手 giáh 月琴 á 十二 hui，tse 兩支 ká-tsí tsiah 來 sîng 鼓 thuî，
> Heh 哥兄 nā 有娘 á tsiah 來 kuà-luī，好魚好肉 tsit-lē 食 buē 肥。

> Heh 手 giáh 月琴 á 是 m̄ 知音，溪水無 liâu oh tsiah 來 m̄ 知深，
> Heh 娘 á 無來是無要緊，眠床 khòng 闊 tsiah 來好翻身。

> 手 giáh 月琴 m̄ 知音，溪水無 liâu m̄ 知深，
> 哥兄 tsham 娘 puâⁿ-tshuì-gím，兩人約束 ài kāng 心。

第一清 phang 黃爪桃，有存哥兄 m̄ 是無，
哥兄金嘴 m̄ 敢討，有留一蕊 beh hō͘ 哥。

東 pîng 一欉白牡丹，西 pîng 一欉白玉蘭，
哥兄伸手 beh kā 挽，m̄ 知小娘 á 顧 ân-ân。

一欉好花在溪埔，地頭濕潤好照顧，
哥兄 beh 挽娘 teh 顧，thìng-hāu 日落搶暗烏。

Tsit-pîng 看過 hit-pîng 山，看 tiòh 溪底一港泉，
我君 hiông-hiông lim 一碗，lim beh kap 娘 kāng 心肝。

Tsit-pîng 看過 hit-pîng 岸，看 tiòh 小娘 hiah 孤單，
阿君望娘來做伴，將來 tsiah 有好靠山。

Tsit-pîng 看過 hit-pîng 山，看 tiòh 小娘 tsiah 孤單，
想 beh kap 伊來做伴，tsit tsūn ka-im-á tsit tsūn 寒。

Tsit-pîng 看過 hit-pîng 溪，小娘駛犁 tī 溪底，
Hit 般阿娘 tsiah-nih 會，想 beh tshuā 伊來 huāⁿ 家。

一尾好魚 m̄ 食餌，泅去溪邊食青苔，
Ian-tâu 阿君免得意，我娘八字 bē 合你。

阿君講話 nā 有 iáⁿ，阿娘甘願隨君行，
上山落嶺 lóng bē 驚，永遠 hō͘ 君做娘 kiáⁿ。

阿君 kap 娘 nā 有緣，雙雙對對人欣羨，
一日 tsit tǹg 無要緊，兩人 kāng 心好安眠。

手 giảh 月琴 m̄ 知音，溪水無 liâu m̄ 知深，
小娘 kap 哥 puâⁿ-tshuì-gím，kám 是小娘 beh 叛心。

手 giảh 雨傘圓 lìn-lìn，giảh kuân giảh 低 siám 哥身，
哥 á 無 siám 無要緊，小娘無 siám 不忍心。

韭菜開花一枝香，kha 踏涼蔭午時中，
做人一言得一重，千言萬語無路用。

第一好鳥是斑鴿，樹頂 m̄ hioh hioh 塗 kha，
阿君看娘有正合，抽籤卜卦無 tsing 差。

兩隻斑鴿 hioh kāng ue，一隻 hiàⁿ sit 兩隻飛，
我娘一行君 tsit tuè，親像天星雲伴月。

Lảh-hiȯh khah 大輸烏鶖，鵪鶉 kàu 老無尾溜，
阿君愛娘 tiȯh 講究，m̄-thang 死蛇活尾溜。

Lảh-hiȯh 飛在半空中，thìng-hāu 落山 beh 騰空，
阿君愛娘 m̄ 敢講，親像 siáu 狗 tsing 墓壙。

竹雞 khɔ kiáⁿ kî-kú-kuài，公 --ê 聽 --tiȯh 會過來，
阿娘開 tshuì 正厲害，出 tshuì 罵人不應該。

烏鶖鳥隻會疼 kiáⁿ，án-tsuáⁿ 阿娘 m̄ 疼兄，
阿娘講話 nā 有影，甘願 tshuā 你做娘 kiáⁿ。

小娘生 suí 十二分，目眉真像筆畫痕，
Beh 唱 m̄ 唱假 bá-bún，leh siâⁿ 阿君 ê 神魂。

◆ Kap Hîng-tshun lâng tshut-guā phah-piàⁿ iú-kuan ê kua-sû.

佮恆春人出外拍拚有關的歌詞。

Khah 早恆春人為 tiȯh 生活，離鄉背井、盤山過嶺去東部討 thàn，tsiah ē tī 恆春民謠--nih 留落來 in 去東部 phah-piàⁿ ê 共同記憶 kap 歷史腳跡，tsit 款歌大部份 lóng 是用「Bueh 去台東…」起頭，tī 恆春地區 in 大部份用「平埔調」來唱，是恆春民謠--nih tsiah 有--ê，mā 是恆春民謠 ê 特色之一，ē-té 是丁順伯 khah tsiȧp leh 唱 ê 歌詞：

> Bueh 去台東 thàn 銀票，bē 知來 kàu 台東 thàn 無 tiȯh，
> 想 bueh 回 tńg 驚人笑，ko-put-jī-tsiong hō 娘 á 招。

> Bueh 去台東食粒飯，Bē 知台東大飢荒，
> 想 bueh 回 tńg 路頭遠，想 tiȯh 咱 ê bó-kiáⁿ 心頭 sng。

> Bueh 去台東花蓮港，tshiⁿ 疏 m̄-bat 半个人，
> 望 bueh 小妹 á 來 thiàⁿ-thàng，thiàⁿ-thàng 哥兄出外人。

> Bueh 去台東無 guā 遠，一粒尖山鎮中央，
> 等待尖山 sȅh-liàn-tńg，tsiah beh hām 娘睏 kāng 床。

◆ Kap thuân-sîng bîn-iâu iú-kuan ê kua-sû.
佮傳承民謠有關的歌詞。

傳承恆春民謠是丁順伯自認ê使命，伊bat講「只要有一口氣tī leh，絕對bē放棄民謠ê傳承。」Iáh tóh是因為伊滿腹ê熱情kap疼惜，長年來一直從事恆春民謠傳承、tshui-sak ê khang-khuè，m̄-nā tī社區kà大人，tī學校kà gín-á，koh sì-kè tshuā sai-á去表演，主要tō是beh kā恆春民謠sak--出去，hō͘社會了解恆春民謠。

> Beh學恆春ê民謠，恆春民謠六種調，
> Ta̍k家肯學tóh ē-hiáu，學ē無唱tòng-bē-tiâu。

> 貓鼻西北紅墓碑，tâi有陳達ê骨骸，
> 民謠宗師有交代，恆春民謠傳落來。

> Beh學民謠無困難，肯彈肯唱頭一層，
> Nā唱無好免怨嘆，年久月深tio̍h簡單。

> 民謠唱來滿山城，滿山鳥隻叫kián聲，
> 恆春民謠有名聲，唱來唱去牽親tsiân。

> 民謠唱來句句真，條條句句感人心，
> Ta̍k家唱歌來tàu陣，ta̍k家做夥一條心。

> 恆春民謠人人愛，轟動全省通人知，
> Tse是祖先傳落來，望beh一代接一代。

◆ **Kî-thaⁿ tsú-tê-sìng ê kua-sû.**

其他主題性的歌詞。

Tsit 類 ê 歌詞是丁順伯參加民謠比賽 ah 是 hông tshiàⁿ 去表演 ê 時編--ê，lóng 是爲 tiȯh 特別 ê 主題 kap 目的編 ê 歌詞，liȧh 外 mā 有恆春民謠某一个曲調專門 leh 唱 ê 歌詞：

(1) 比賽民謠編--ê 歌詞：

民謠比賽第一屆，
大會佈置真 tshing-tshái，
Tse 是會長 gâu 安排，
祝大會順利 tsiah 應該。

(2) 恆春建城 130 年紀念：

Ah~Sū-siang-ki，
恆春古早無人管，
Pîⁿ-iûⁿ khòng 闊路真彎，
好在清朝來接管，
創造古城 tsiah 來安全。

Ah~Sū-siang-ki，
恆春實在好地方，
Tȧk 項建設真 tsȧp-tsȧng，
用 kah 有圓環 sȯh-liàn-tńg，
Mā 有古城彎 kong 門。

(3) Gû-bué-puāⁿ 專用 ê 歌詞：

Heh pē-á 母 kā 阮來主意，是 hit-lō 千里 ê 路頭遠，
Heh nā 想 beh 來回 tńg，做鳥來飛 sit mā 會 nńg。

Heh 有 pē tsit-ê 有 bó tshan-tshiūⁿ 天頂一粒 tshiⁿ，
Heh 無 pē 無 bó tshan-tshiūⁿ 咱 ê 古井 teh 來月暗 mî。

Heh 紅柿好食對 tué 來起 tì，
明 á hiō 日 m̄-thang 來忘 im á kap 來背義。

Pē á 母 kā 你來主意 iā 無隔山 kha 來隔海，
Heh 若 teh 煮飯火 hun á lóng 會來 sio kap 界。

Tsa-pơ tsa-bớ pîⁿ-pîⁿ mā 是 kiáⁿ，
你來出世做 tsa-bớ 你 tȯh 是 kú 菜命。

人來傳咱咱傳人，不孝 pē á 母 án-ni siⁿ sian m̄-thang。

做人 iú 孝 tsiah 是根本，不孝 pē á 母 án-ni siⁿ 人議論。

妹君明 á 後日 beh 去 phâng 人 ê 飯碗，
你 tȯh ài ē-hiáu 來 iú 孝你 ê ta-ke-kuaⁿ。

妹君你 ê 種子 ná 會 iā tī ló-kớ 山，
我 mā 是希望後日看 ē-tàng 來生根發葉 hō 人看。

Pē 母疼 kiáⁿ 長流水，
望 kiáⁿ beh 疼父母親像樹頂 leh 搖露水。

Tsíng 頭 á 咬落肢肢疼，
Tsa-pơ tsa-bớ 平平 lóng 是 kiáⁿ。

人--a 人 pē 母主意，是烏塗溼潤地，
阮 ê pē 母 kā 阮主意，是 sán 沙石頭犁。

姊妹 á 你 ê pē 母 kā 你主意，是 tsiūⁿ kuân 看光景，
親像阮 ê pē 母 kā 阮主意，是 lȯh-kē 聽海湧。

人--a 人 pē 母主意，關公扶劉備，
阮 ê pē 母 kā 阮主意，是林投勾竹刺。

姊妹 á 你 ê pē 母 kā 你主意，後來有好 ê 日子，
明 á 後日，去 kàu 人 hia，m̄-thang 忘恩 kap 背義。

孫 á 兒 án 舅--a leh kā 你講，去人 hia tiȯh ài 好規矩，
每日 tsit-ê 面桶 á 水是 ài 來 phâng sam 時。

人--a 人 pē 母主意，是長衫鞋襪帽，
阮 ê pē 母 kā 阮主意，是長工 tuè khɔ-lȯh 婆。

姊妹 á pē 母來 kā 咱 tshī 大，seⁿ-sìng ài kā 咱 tshiâⁿ，
後日 beh 出門 tsiah 有好名聲。

孫 á 兒 án 舅--a kā 你交代，你明 á-tsài 是 beh 嫁去頂頭，
後來後日你 tiȯh ài 想你 ê pē 母 leh 來回頭。

人--a 人 pē 母主意，是滿廳紅，
阮 ê pē 母 kā 阮主意，是滿廳空。

孫 á 兒你明 á 後日是 beh 嫁去人 hia 好名聲，
你去 kàu 人 hia 三從四德你 tiȯh 做 hɔ̄ 正。

(4) Gō-khang-á 專用 ê 歌詞：

楊榮失妻

Tsiaⁿ--月算來桃花開，清倌病落在房內，
手 giáh 清香 hē 三界，
Hē bueh 來清倌好 khit 來，
Hē bueh 清倌好 khit 來。

Jī--月算來田草青，清倌失落在廳邊，
天壽賢妻歸陰去，
放 bueh 來細 kiáⁿ siáng bueh 來 tshiâⁿ-tî，
放 bueh 細 kiáⁿ siáng bueh 來 tshiâⁿ-tî。

3--月算來人清明，楊榮牽 kiáⁿ kàu 墓前，
三牲酒禮來拜敬，
答謝賢妻養育情，答謝賢妻養育情。

4--月算來日頭長，楊榮失妻面 tài 黃，
天壽賢妻歸陰 tńg，
放阮每日心頭 sng，放阮每日心頭 sng。

5--月算來人縛粽，楊榮失妻面 tài 紅，
夢去賢妻入我房，
蠓罩 hian 開看無人，蠓罩 hian 開看無人。

6--月算來 6 月大，楊榮失妻無 tâ-uâ，
Kiáⁿ-á 你 tȯh 乖乖來 tsham 阿姑 á tuà，
Án 爹堅心 bueh 來出外，Án 爹堅心 bueh 出外。

7--月算來 7 月小，楊榮失妻被人笑，

我問你來笑我笑 sián tāi，

後 páin 你 nā 失妻你 tiòh ē 知，後 páin 你 nā 失妻你 tiòh 知。

8--月算來人中秋，楊榮來失妻面 tài 憂，

想 bueh 來隔壁 tshuē 朋友，

竹篙 ni 衫 án-ni 無人收，竹篙 ni 衫無人收。

9--月算來冷風寒，楊榮來開箱 tshuē 針線，

Tshuē bueh 來針線補破爛，

補 bueh 來 hō kián 穿 buē 寒，補 beh hō kián 穿 buē 寒。

10--月算來人收冬，楊榮來失妻無半項，

人人來有田園來 ǹg 望，

楊榮來過日真困難，楊榮來過日真困難。

11--月算來年 kha 邊，隔壁厝邊 án-ni teh 來 so 圓，

So kah 來大 kám-á 細 kám-á tīn，

楊榮無錢 ái-ioh thang 過年，楊榮無錢 thang 過年。

12--月算來年 kha tau，隔壁厝邊 án-ni 食 tshin-tshau，

想 bueh 來煮 ái-ioh 無鼎灶，

看 tiòh 細 kián án-ni 目屎流，看 tiòh 細 kián 目屎流。

長工歌

正--月算來人起工，正手添飯倒手 phâng，
Pē 母生阮無所望，將阮一身做長工。

Jī--月算來田草青，雙 kha 跪落雙手 mi，
胡蠅蠓蟲飛來咬，雙手 bak 塗 mā tiȯh phah。

3--月算來三月三，am 缸無水 kho-lȯh 擔，
擔 kàu 大缸小缸 tīⁿ，做人 kho-lȯh m̄ 值錢。

4--月算來日頭熱，做人 kho-lȯh 無 ta-uâ，
牛身出世該 tiȯh 拖，無人艱苦親像我。

5--月算來人縛粽，頭家 tńg-- 來 beh 食粽，
Kho-lȯh tńg-- 來 tshuì 空空，隔壁阿婆叫食粽。

6--月算來日頭長，手 thȯh ng-taⁿ beh phau 園，
Tsit phau nng phau 天 beh 光，倒落田岸準眠床。

7--月算來人普渡，做人 khɔ-lóh 真艱苦，
無論透風 iah 落雨，透早出門 kàu e 晡。

8--月算來八月半，tshiam 擔 liù 索 khuán tsiūⁿ 山，
帶 beh 飯包 hām 殼碗，beh 割茅草滿 sì 山。

9--月算來九烏陰，tsit 个頭家雙樣心，
Ka-kī kiáⁿ 兒 khah 切要，別人 bó-kiáⁿ 死 bē liáu。

10--月算來人收冬，beh giâ 粟包入大房，
Giâ kàu 大房小房 tīⁿ，頭家罵阮無計變。

11--月算來人 so 圓，頭家起來 beh 食圓，
Khɔ-lóh 起來 tshuì 無 tīⁿ，隔壁阿婆叫食圓。

12--月算來年 kha 邊，beh 招頭家來算錢，
Tsit 算 nn̄g 算百二圓，théh tńg bó-kiáⁿ 過新年。

**Hîng-tshun bîn-iâu huàn-tshíⁿ tsi hū,
íng-uán ê kok-pó.**

恆春民謠喚醒之父，永遠的國寶。

音樂學者 bat 講陳達 ê 恆春民謠有伊獨有 ê 藝術氣質，講伊 ka-tī 編詞，口語 koh 鬥句，充滿民間藝人 ê 特色。講伊是作曲家，因為伊 beh 適應歌詞，ē-tàng 自由修改一个已經有 ê 曲調，講伊是詩人，伊 ē-tàng 即景生情，創造活跳跳 ê 歌詞，描寫情感，講故事 ah 是講道理；伊 koh-khah 是演唱家，自彈自唱。翻頭咱來看丁順伯 ê 恆春民謠，咱 ē-sái 講經過 30 年 liáu 後，陳達 hia 獨有 ê 藝術氣質，咱 tī 丁順伯 ê 民謠--nih sio-siâng ē-tàng 看--tioh，因為丁順伯伊是無經過人工改造 ê 遊唱詩人，伊唱 ê 歌 lóng 是性命 kap 自然 ê 聲音。伊 bat 講：「唱民謠 ē-tàng 解心悶。」、「一世人 hó-giah kap 一世人散食 ê 人，唱 ê 歌 tòh 無 siâng 款，kan-na 有 sàn--過 ê 人 tsiah 唱會出民謠--nih ê 滄桑 khuì-kháu。」Uì tsia ê 話語咱 ē-tàng 講民謠 ê 特色 tòh 是結合生活，tòh 是文學--ê、音樂--ê，tse tī 丁順伯 ê 恆春民謠--nih，sì-kè lóng 看 ē tioh，伊 kap 其他傑出 ê 恆春歌手 kâng 款，kā 生活體驗 kap 各種唱 khiuⁿ 結合，自創歌詞，所以伊演唱 ê 恆春民謠無人有，是恆春民謠 ê 國寶。Koh，丁順伯 kā kui 世人艱苦 ê 歷練 kap 感情融入民謠彈唱，tsiâⁿ-tsò 特殊 ê 民謠詮釋風格，得 tioh「民謠喚醒之父」ê 名聲。M̄-tsiah 咱講丁順伯唱--ê m̄ 是歌 niā-niā，是人生，tak kái 彈唱，人生 ê 經歷 tòh 浮 tī 頭殼內，tsiâⁿ 做歌詞，tsiâⁿ 做 tī 咱 ê 血--lìn leh thiàu-liòng ê 天籟。

Uē-bué
話尾

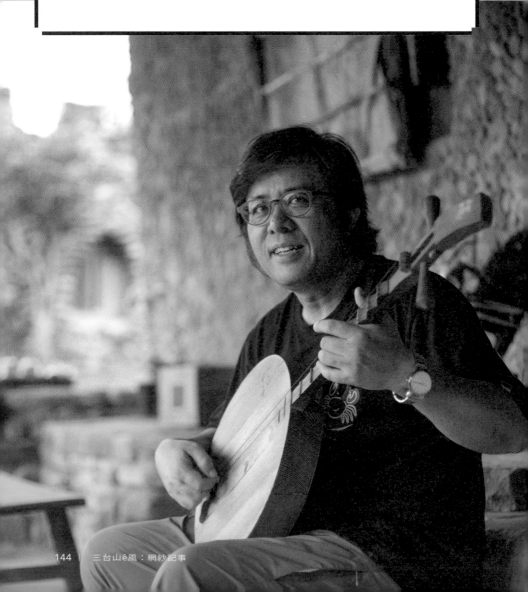

Kian-sim, kian-tshî, thuân-sîng lō͘ guá lâi kiâⁿ,

tsò lí an-sim khì pu̍t-tsó͘ hia tshit-thô,

āu-sì-lâng guá sio-siāng beh tsò lí ê sai-á,

án-ne lán tō ē-tàng put-sî tsò-hué

tuâⁿ-khîm tshiùⁿ bîn-iâu ah.

堅心，堅持，傳承路我來行，

做你安心去佛祖遐迌迌，

後世人我相襇欲做你的師仔，

按呢咱就會當不時做伙彈琴唱民謠啊。

Tsīng 你離開，put-sam-sî ē siàu 念你，你 ê 吩咐我 lóng 記 tī 心肝頭，tsiâⁿ 做我堅心傳承 tshui-sak 民謠 ê 氣力。

Ē-té 記 kuá 你過身 liáu-āu 我做 ê 工。Ǹg 望 tsit 條傳承路有你 ê 精神 kap 我做伙行，hō͘ 我有勇氣繼續行，行，行 kah 我無法度行。

2013年5月初8，屏東縣恆春思想起民謠促進會 tī 恆春民謠館舉辦「人間國寶朱丁順大師展」，邀請我去開幕記者會表演唸歌，我唱我寫 siàu 念你 hit phō〈三台山 ê 風：Siàu 念丁順伯〉hōo 你，演唱 ê 時，咱做伙 ê kì-tî 像影片一幕一幕 tī 頭殼內 leh puaⁿ。

2013年9月初9，屏東縣恆春思想起民謠促進會舉辦「恆春民謠學童見學之旅」，理事長陳麗萍老師 kap 總幹事趙振英小姐 tshuā 20 个 gín-á 來台南 tshuē 我，我 kà in 彈唱唸歌 ê 江湖調，tsok 歡喜 in 來 sio-tshuē。

2013年10月26，恆春民謠節 tī 恆春 ê 西門廣場開幕，屏東縣文化處邀請我表演唸歌〈三台山 ê 風：Siàu 念丁順伯〉來 siàu 念你。

2014年1月初7，我 tī 台灣文學館策劃一个「台灣民間文學有聲冊出版計畫」，內底有一項是 beh 探集恆春民謠。4月19 kàu 21、5月初4 kàu 初6，阮一行人去恆春、滿州採集民謠，內底 mā 有 khǹg 你唱 ê 歌。12月13，阮舉辦「台灣民間文學有聲冊新書發表音樂會」，我有邀請楊秀卿、陳美珠、鄭美、丁秀津、吳登榮、陳麗萍、朱育璿、趙芳秀 in 來文學館表演。Mā 有放你 ê 歌 hōo tȧk-ê 聽。Kâng tsit 冬，我 koh tī 台灣文學館策劃一項「文學 kap 歌謠特展」，展覽 uì 5月23 展 kàu 10月19，內底有展覽咱恆春民謠，mā 有伯--á 你 ê 歌聲。

2014年5月17，微笑唸歌團 tī 台中潭子摘星山莊舉辦「第一屆台灣唸歌節」，邀請我去表演唸歌。

2014年6月初5，成大台文系邀請，kap日本奄美島唄歌音樂工作坊ê日本民謠大師川畑さおり藝師交流台灣唸歌kap恆春民謠。

2014年8月初2，台南市文化局tī南化天后宮舉辦「Ta-pa-nî事件紀念音樂會」，邀請我kap佳穎表演《義戰Ta-pa-nî》唸歌。

2014年9月28，台灣月琴民謠協會tī北投溫泉博物館舉辦「2014台灣月琴民謠祭」，邀請我kap佳穎表演。

2015年5月22，我參加成大台文系ê「第七屆台灣羅馬字國際研討會」，發表論文〈Gô Thian-lô kua-á tshiú-kó gián-kiú.（吳天羅歌仔手稿研究）〉。

2015年6月26，我開始khui班牽sai-á。

2015年7月22，開始創作唸歌專輯：《BȮK血Ê孔嘴》。

「人間國寶朱丁順
大師展」開幕記者會
倒手爿｜2013.05.08

Kap日本奄美島
民謠藝師交流
正手頂｜2014.06.05

恆春民謠音樂節
開幕演出
正手下｜2013.10.26

2015年8月18，我tī台灣文學館策劃一項「白話·字·文學特展」開幕，展kàu 2016年1月初6。

2015年9月初1，tī台灣文學館策劃一項「歌詩傳奇：歌仔冊捐贈展」，展期：2016年1月初8 kàu 6月19。

2016年1月11，tī台灣文學館策劃一項「台語文學發展史料資料庫建置計畫」。

2016年1月19，tī台灣文學館策劃一項「台灣文學口述歷史暨身影保存計劃」，包含台灣唸歌kap滿州民謠ê探集。

2016年2月20，228基金會tī台南市吳園舉辦「見證二二八：台南地區二二八受難者影像展」開幕，邀請我kap佳穎表演唸歌：《桂花怨》節錄。2月27、3月初5、3月12、3月19 koh邀請我主持「見證二二八：台南地區二二八受難者影像展」唸歌工作坊。

2016年8月初5，創作唸歌作品：〈竹á歌〉。

2016年8月14，微笑唸歌團tī台中文化創意園區舉辦「台灣唸歌節」，邀請我去表演唸歌。

2016年9月初9，開始創作台灣歷史ê唸歌作品：〈Tayouan Ê Kua〉。

2016年9月23，我tshuā我hia月琴唸歌班ê sai-á去台南市321巷藝術聚落ê「南國小夜市」表演唸歌。

「見證二二八：台南地區二二八受難者影像展」開幕表演
倒手爿｜2016.02.20

「新聞哇哇挖」介紹台灣唸歌
正手頂｜2016.11.16

「2016彩虹台南遊行暗會」表演
正手下｜2016.12.31

2016年9月28，創作唸歌作品：〈越南女英雄：Hái-ba-tsng〉。

2016年10月初1，台灣月琴民謠協會 tī 北投溫泉博物館舉辦「2016台灣月琴民謠祭」，邀請我 kap 佳穎表演。

2016年10月20，台南企業文化藝術基金會 tī 台南大學附小 kap 二層行清王宮舉辦「台南和平紀念重現消逝記憶」活動，我創作唸歌作品：〈和平天使：Pa-khik-lé〉，表演唸歌。

2016年11月16，電視節目「新聞哇哇挖」邀請我 kap 楊秀卿、儲見智、林恬安做伙錄影，講台灣唸歌，2017年1月26播送。

2016年12月31，能盛興鐵工廠 tī 台南市水漆埕仔公園舉辦「2016彩虹台南遊行暗會」，邀請我表演，我 tsuan-kang 創作〈婚姻平權勸世歌〉來唸歌。

2017年2月初8，創作唸歌作品：〈反空氣污染歌〉。唸歌錄影。

2017年2月19，創作唸歌作品：〈血ak ê母語樹：記221世界母語日〉，錄影、上網。

2017年2月24，節錄唸歌作品《桂花怨》，號名〈228大屠殺〉，錄影、上網。

2017年4月17，創作唸歌作品：〈台灣地名sio-tak歌〉。

2017年4月29，農村武裝青年樂團阿達--á邀請我去「集集草根音樂節」表演唸歌。

2017年7月15、8月初7，屏南社區大學邀請tī恆春民謠館主持「月琴民謠及唸歌創作工作坊」。

2017年7月23，微笑唸歌團tī台灣民俗文物館舉辦「台灣唸歌節」，邀請我去表演唸歌。

2017年8月26，台灣月琴民謠協會tī北投溫泉博物館舉辦「2017台灣月琴民謠祭」，邀請我去表演。

2017年9月初10，tī台南市文平公園活動中心舉辦「台灣月琴唸歌班成果發表會」。

2017年9月18，屏南社區大學葉主任邀請我創作唸歌作品：〈半島哀歌：恆春半島四大歷史事件〉，兼彈唱錄影hō͘ in展覽。

台灣月琴民謠祭演出
北投溫泉博物館
2017.08.26

2017年10月22，水岸藝術節，tī 運河邊表演唸歌 kap 恆春民謠。

2017年11月，tī 台灣文學館策劃一項「台灣民間文學唸歌資料蒐集編纂計畫」，tsit 個計畫 kā 呂柳仙、邱鳳英、黃秋田、吳天羅、楊秀卿、陳清雲、徐鳳順、汪思明…hia 歌 á sian ê 唸歌作品經過文字化整理，tī 2019年完成，出版《台灣唸歌集》1套8冊。

2018年7月初7，微笑唸歌團 tī 台灣民俗文物館舉辦「2018台灣唸歌節」，邀請我去表演唸歌。

2018年7月23，創作唸歌作品：〈唸歌人生〉。

2018年9月22，台灣月琴民謠協會 tī 北投溫泉博物館舉辦「2018台灣月琴民謠祭」，邀請我去表演。

2018年10月17，創作唸歌作品：〈陳夫人〉。

Tī滿州一間店
kap滿州民謠國寶張日貴
2018.07.01

2018年11月11，去滿州民謠館，送《滿州民謠採集》hō 滿州 ê 民謠傳唱者。

2018年12月初10，台灣說唱藝術工作室出版《周定邦唸歌專輯：BOK血 Ê 孔嘴》。

2019年3月21，創作唸歌作品：〈2020年曆歌〉。

2019年4月25，淘花源文化事業（股）公司邀請，創作唸歌作品：〈鹿港傳統工藝展記者會唱詞〉，tī彰化縣福興穀倉展覽館 ê「2019鹿港傳統工藝展覽」開幕記者會表演。

2019年6月25，創作唸歌作品：〈老人歌〉。

2019年7月初6，創作唸歌作品：〈Thīn香港反送中歌〉，錄影 tī 網路放送。

2019年9月28，台灣月琴民謠協會tī北投溫泉博物館舉辦「2019台灣月琴民謠祭」，邀請我去表演。

2019年10月19，彰化縣文化局邀請我創作唸歌作品〈彰化礦溪美展頒獎典禮唱詞〉，tī彰化縣孔子廟ê頒獎典禮唸歌表演。

2019年12月初7，財團法人二二八事件紀念基金會邀請，tī二二八國家紀念館ê「二二八之後的我們：新世代如何解讀歷史課題」主題展開幕表演唸歌。

2020年1月，tī台灣文學館策劃一項「臺灣民間文學歌仔冊小事典編纂出版計畫」，tsit个計畫ē tī 2023年4--月完成，時kàu ē出版《歌仔冊小事典》kap《歌仔冊常用臺語韻腳小詞典》2本冊。

2020年2月28，財團法人二二八事件基金會、二二八國家紀念館邀請，tī台北市228和平紀念公園ê「228事件73周年中樞紀念儀式」，表演唸歌《BOK血Ê孔嘴》，總統蔡英文、行政院長蘇貞昌、立法院長游錫堃、文化部長鄭麗君…lóng有參加。

台灣唸歌專輯《BOK血Ê孔嘴》
2018.12.10

「228事件73周年中樞紀念儀式」表演
台北市228和平紀念公園
2020.02.28

2020年3月31，台語生態童謠影音繪本《台灣動物來唱歌》出版。作者：周俊廷、周定邦。作曲：鍾尚軒。繪者：莊棨州。出版：前衛出版社。

2020年5月，tī台灣文學館策劃一項「臺灣世界記憶國家名錄：白話字文獻」主題書展。Koh編白話字教材。

2020年10月初3，台灣月琴民謠協會tī北投溫泉博物館舉辦「2020台灣月琴民謠祭」，邀請我去表演。

2020年10月18，微笑唸歌團tī台灣民俗文物館舉辦「2020台灣唸歌節」，邀請我去表演唸歌。

2020年10月31，tī成大台文系舉辦ê「2020台灣文學教學國際研討會」，發表論文：〈Uì《臺灣唸歌集》探討呂柳仙ê唸歌灌音作品〉。

2020年12月19，委託創作唸歌作品：《基隆港朝鮮藝旦殉情歌》，tī台北市梁實秋故居唸歌錄影。2021年3月出版。

2020年12月，tī台灣文學館策劃一項「2020台語兒童文學動畫繪本編

輯出版計畫」，出版《廖添丁落南 Lāng 年舍歌》，作者：林裕凱，唸歌：
儲見智、林恬安。

2021 年 1 月，tī 台灣文學館策劃一項「臺語歌仔冊（唸歌）讀書會暨寫
作坊」計畫，推廣歌仔冊文學 kap 唸歌藝術。

2021 年 1 月，tī 台灣文學館策劃一項「2021 台語兒童文學動畫繪本編
輯出版計畫」，出版《美麗仙島果子王國歌》，作者：林裕凱，唸歌：儲
見智、林恬安、吳梅禔。

2021 年 3 月 16，波蘭藝術家 Karolina Breguła 邀請創作唸歌作品：〈市
場悲喜曲〉，3 月 27，tī 台南市鴨母寮市場唸歌錄影。

2021 年 6 月初 4，tī 台灣文學館策劃一項「臺灣民間文學唸歌資料補遺
調查取得計畫」，收集 khah 早 làu-kau ê 唸歌資料。

2021 年 6 月 21，tī 台灣文學館策劃一項「臺語聲音文學推廣計畫」，做
1 支 3 分鐘 ê 影片，介紹文學館出版 ê 臺語聲音文學，內底有唸歌、恆春
民謠…。

唸歌作品《基隆港朝鮮藝旦殉情歌》
錄影，台北市梁實秋故居
2020.12.19

Kian-sim kā thuân-sîng ê kha-pō͘ bô-thîng huáh ǹg bī-lâi,

hō͘ Tâi-uân liām-kua, Hîng-tshun bîn-iâu

íng-uán tī Tâi-uân liû-thuân seⁿ-thuàⁿ.

堅心共傳承的腳步無停伐向未來，

予台灣唸歌、恆春民謠永遠佇台灣流傳生湠。

布袋戲《台灣英雄傳：決戰Tapani》
唸歌錄影
2014.08.18

月光暝

月娘
Khiā-tī 台灣
Uì 黃昏 kàu 天光
用時間做 à-luh
Kā 腳步寫 tī 過去
暝暝日日
無停行去未來

我
Khiā-tī 台灣
Uì 啟蒙 kàu 堅持
Kǒ 琴聲做 à-luh
Kā 腳步踏入未來
年年月月
無停走 tshuē 過去

Nňg 條琴線
Ē-tàng 換 guā-tsē 感心？
一首 Sū-Siang-Ki
Ē-tàng huah 醒 guā-tsē 冷淡？
Ing 暗 ê 月娘 tsiah-nī 光
M̄-koh 你 kám 知 iáⁿ
伊 kan-na 是一粒月娘

——2021.01.03

Hù-liȯk:

**Ting-sūn peh Hîng-tshun
bîn-iâu nî-pió**

【肆】

附錄：丁順伯
恆春民謠年表

年代	歲數	記事
1928	1	·11月30 tī 恆春網紗出世。
1936	8	·入公學校讀冊。
1938	10	·停學，去南灣馬鞍山 ê 母舅 hia 做長工14冬，頭起先 kā 人顧牛。
1939	11	·Tsa̍p-it-jī 歲 á 開始學犁田，kàu khah 大漢一个人做3、4甲地，1冬 ê 工錢400斤粟，kō͘ hit 400斤粟 tshī 老母 kap 小妹。
1943	15	·學駛牛車，車甘蔗去恆春製糖會社交，tshiâng-tsāi 做 sit 做 kah 三更半暝。
1945	17	●Tī 馬鞍山做人 ê 長工 ê 時，開始接觸樂器，無師自通學 pûn 洞簫、pûn khiā-phín，kap 工 á 伴 tī 工寮學頂輩人唱恆春民謠。
1951	23	·中秋節期間，車（tshâ）城鄉福安宮頭1 pái 舉辦民謠歌唱比賽，liáu 後 tsiânn 做 ta̍k 冬 ê 活動。
1952	24	·結束做人長工 ê 生活。 ·無錢 thang 訂婚，用 khioh 來 ê 銃籽殼做手 tsí，hō͘ 丈姆 kā tàn tī 塗 kha。

年代	歲數	記事

1952　24　· 咱人12月初6 kap 射寮李玉珠結婚。
　　　　　生6 ê gín-á，3 ê tsa-pơ--ê，3 ê tsa-bớ--ê。

　　　　· 爲 tiȯh tshī bớ-kiáⁿ kâng bảuh 擔塗 ê sit 頭，
　　　　　kā 山 á 耕做 tshân，做差不多6、7冬。

1953　25　· Ka-tī 做殼 á 弦，學 e 學唱恆春民謠。

1958　30　· Hông tshiàⁿ 去 Ní-nái ê 山場鋸料，用木馬拖柴，
　　　　　hioh 睏 ê 時，tī 總寮（大工寮）kā 楓港 ê 工 á 伴學楓港調。

1962　34　· 人招去 Káu-pâng 燒火炭。

1964　36　· Tshò 柴燒火炭，去 hơ̄ 柴 hám 無死。

1967　39　● 陳達 hông 發見 tī 恆春半島 leh 傳唱恆春民謠，
　　　　　伊 ê 歌聲 kap 琴藝 tī 70年代轟動 kui 个台灣。

1968　40　● Hơ̄ kâng 庄頂輩朱先珍先生影響，tī 山場 hioh 睏 ê 時，
　　　　　開始 ka-tī 學彈月琴。

年代	歲數	記事

1973　45　‧ 1973年kàu 1982年龔新通做恆春鎮長ê時，運用公部門ê資源、氣力tī鎮內ê大廟tshui-sak民謠歌唱比賽，恆春鎮高山巖福德宮、南門外萬應公廟、水泉里古山宮、龍水里寶靈宮、德和里福興宮、大光里觀音寺、水泉里白沙茄苳公廟、水泉里華山寺、網紗里萬應宮lóng配合辦理，影響附近鄉鎮ê廟寺像車城鄉統埔村鎮安宮、射寮社區代巡宮、埔墘社區九天宮、滿州鄉港口村茶山福德宮、下滿州廣世堂、興隆宮等等ê廟寺，ta̍k冬lóng利用神明生舉辦民謠歌唱比賽。

1979　51　‧「屏東縣滿州民謠協進會」成立。

　　　　‧ Kap車城ê民謠歌手董延庭、董添木hông tshiàn去墾丁飯店演唱。

1981　53　‧ 4月11，陳達tī楓港換車beh tńg恆春ê時，發生車eh，不幸過身。

　　　　‧ 6月25，恆春各界tī恆春鎮僑勇國小學生活動中心，舉辦紀念陳達民謠演唱義賣會。

1982　54　● 牽手過身，影響日後民謠ê唱khiun。

1986　58　‧ 頭tsit kái參加民謠比賽（恆春鎮南門外萬應公廟）。

年代	歲數	記事

1988　60　・6月初5，協助「屏東縣滿州民謠協進會」tī公共電視台
　　　　　　「走tshuē民謠ê根源」節目演出。

1989　61　・5月11，參加中國國民黨恆春鎮民眾服務社，慶祝母親節
　　　　　　第1屆卡拉OK歌唱錦標賽，得tio̍h長青組亞軍。

　　　　　・11月12，參與成立「屏東縣恆春鎮思想起民謠促進會」，當選
　　　　　　第一屆理事（1989年11月12到1992年11月11），兼擔任恆春
　　　　　　民謠傳習指導藝師。

1990　62　・2月初10，tī國立台灣藝術教育館ê「教育部第十五屆民俗藝術
　　　　　　大展」活動，民族藝術「薪傳獎」台灣Hō-ló系傳統民歌演唱。

1991　63　・參加「慶祝歲次辛未年中壇元帥千秋」歌唱大會比賽，
　　　　　　得tio̍h福壽組冠軍。

1992　64　・11月12，當選「屏東縣恆春鎮思想起民謠促進會」第二屆理事
　　　　　　（1992年11月12到1996年11月11），兼擔任恆春民謠傳習
　　　　　　指導藝師。

1993	65	● 恆春鎮大光國小成立月琴社團，是第一間傳承恆春民謠ê國小。
		・8月初10，統埔鎮安宮第11屆歌唱比賽，得tiòh福壽組冠軍。
		・8月26，參加屏東縣83年老人才藝競賽，得tiòh歌謠演唱組季軍。
		・參加照靈宮五府千歲82年千秋歌唱比賽，得tiòh民謠組第二名。
1994	66	・10月16，台視播出單元劇《思想枝》。
1995	67	・8月初6，參加網紗萬應公祖第1屆歌唱比賽，得tiòh民謠組冠軍。
		・擔任「屏東縣滿州民謠協進會」各村民謠合唱團教唱伴奏。
		・9月，屏東半島藝術節，協同恆春老、中、青三代彈唱歌手張新傳、張文傑、陳英，指導國小學生，參加屏東、高雄、台中、台北ê巡迴演唱。
		・「屏東縣恆春鎮思想起民謠促進會」開始tī恆春鎮17ê里定期教唱恆春民謠。

年代	歲數	記事
1996	68	· 6月14，參加車城鄉射寮社區發展協會、代巡宮 ê 第5屆歌唱比賽大會，得 tiȯh 福壽組冠軍。
		· 菊月，參加恆春鎮天道堂天師府玉皇殿第1屆歌唱民謠比賽，得 tiȯh 民謠組第二名。
		· 11月12，當選「屏東縣恆春鎮思想起民謠促進會」第三屆常務理事（1996年11月12到2000年11月11），兼擔任恆春民謠傳習指導藝師。
		·「屏東縣恆春鎮思想起民謠促進會」舉辦民謠演唱會。
1997	69	· Hō 文建會 tshiàⁿ 做恆春民謠傳習計劃藝師，tī 屏東縣恆春鎮大光國小 kà gín-á 彈唱恆春民謠。
		· 3月初8，參加滿州鄉港口村茶山福德宮第8屆民謠歌唱比賽，得 tiȯh 民謠組冠軍。
		· 10月19，參加恆春鎮天道堂天師府玉皇殿第2屆歌唱民謠比賽，得 tiȯh 民謠組冠軍。
1999	71	· 文建會 tshiàⁿ 伊做恆春民謠傳習計劃藝師，tī 屏東縣永港國小 kà gín-á 彈唱恆春民謠。
		· 1999年 kàu 2001年，hông tshiàⁿ 去屏東縣恆春國小 kà gín-á 彈唱恆春民謠。

年代	歲數	記事
1999	71	· 6月16,公共電視台「生命地圖」專訪,紹介丁順伯傳唱恆春民謠 ê 事工。
		· 7月30,周定邦 uì 台南來學恆春民謠月琴彈唱,收伊做 sai-á。
		· 9月16,收 tiòh 文建會爲 tiòh 關心資深藝文先進 ê 公文 kap 慰問金。
		· 三立台灣台邀請,tī「在台灣的故事—恆春傳奇」ê 節目錄影。
		· Hông tshiàⁿ 去「高雄市國際老人年全國民俗籃筐會」活動表演恆春民謠。
2000	72	· 1月,tshuā 隊 tī「墾丁風鈴季」活動演唱。
		· 2月21,慈濟大愛電視台邀請錄影。
		· Hông 採錄 ê《恆春半島民歌紀實》入圍金曲獎。
		· 11月12,當選「屏東縣恆春鎮思想起民謠促進會」第四屆理事(2000年11月12到2004年11月11),兼擔任恆春民謠傳習指導藝師。
		· 12月16,文建會頒發「資深文化人」紀念獎牌,koh 邀請參加資深文化人「嬉遊泮水—向全國資深文化人致敬」活動,兼表演恆春民謠。
		· Hō͘ 文建會 tshiàⁿ 做恆春民謠傳習計劃藝師,tī 屏東縣滿州鄉永港國小 kà gín-á 彈唱恆春民謠。

年代	歲數	記事

2001　73　• 2月，hông tshiàⁿ 做「屏東縣滿州民謠協進會」
　　　　　　恆春民謠傳習指導藝師1冬。

　　　　　• 屏東縣文化局邀請，tī「山海呼喚－傳奇屏東」
　　　　　　開幕典禮演唱。

　　　　　• 11月初4，財團法人國家展望文教基金會、屏東縣政府文化局
　　　　　　邀請，tī「魅力台灣人--國民外交種籽培訓營」擔任講師。

　　　　　• 11月17 kàu 12月初9，台南人劇團邀請，
　　　　　　kap伊ê sai-á 周定邦同齊 tī《安蒂岡妮》演出。

2002　74　• 4月13，民視邀請，tī「逗陣愛台灣」ê節目錄影。

　　　　　• 9月13，三立電視台邀請，tī「用心看台灣」ê節目錄影。

　　　　　• 屏東縣文化觀光季 hông tshiàⁿ 去演唱。

　　　　　• Hông tshiàⁿ 去「墾丁風鈴季」活動--nih 演唱。

2004　76　• 1月，開始 hông tshiàⁿ 去屏東縣長樂國小
　　　　　　kà gín-á 彈唱恆春民謠。

　　　　　• 3月，開始 hông tshiàⁿ 去做屏東縣屏南區社區大學
　　　　　　月琴民謠班指導老師。

　　　　　• 3月初3，tī 恆春北門城樓彈唱民謠娛樂觀光客，
　　　　　　phah 開民謠觀光 ê 新風潮，kā 地方觀光 tsah 來新 ê 看頭。

2004	76	· 4月17，hông tshiàⁿ 去「第6屆社區大學全國研討會」演唱。

· 11月12，當選「屏東縣恆春鎮思想起民謠促進會」第五屆常務理事（2004年11月12到2008年11月11），兼擔任恆春民謠傳習指導藝師。

· 專輯《台灣最後的走唱人》，入圍第15屆金曲獎 lāi-té ê 傳統 kap 藝術音樂作品類，最佳演唱獎。

2005	77	· 8月14，墾丁國家公園管理處邀請，tī「聽風的歌－恆春民謠欣賞」活動演唱。

· 9月初5，文建會邀請，tī「慶祝恆春建城130週年 kap 紀念前輩音樂家陳達百歲生日 kī」記者會演唱。

· 9月初10，屏東縣文化局邀請，tī「慶祝恆春建城130週年 kap 紀念前輩音樂家陳達百歲生日 kī」開幕典禮演唱。

· 9月25，屏東縣文化局邀請，tī 古城牆舉辦 ê「建城130週年音樂會」演唱。

· 10月初8，屏東縣文化局邀請，tī 恆春古城建城130週年系列活動 ê「向陳達致敬紀念會」演唱，地點 tī 恆春鎮西門廣場。

年代	歲數	記事

2006　78　・9月25，內政部邀請，tī「內政部95年戶政爲民服務
　　　　　　分區研習會（南區）」音樂響宴演唱。

　　　　・10月14，國家台灣文學館籌備處邀請，
　　　　　tī「台灣歌謠歌詩之夜」演唱。

　　　　・11月19 e-pơ 2點40分，國立傳統藝術中心邀請，
　　　　　tī台北紅樓劇場「思想起遊唱詩人陳達音樂會」演唱。

　　　　・12月22暗時7點半，總統府邀請，
　　　　　tī總統府大禮堂ê「2006歲末總統府音樂會」演唱。

2007　79　・6月初3，參加屏東縣街頭藝人徵選，順利領tiòh藝人證。

　　　　・7月17，tī台北爲「恆春民謠進香團」活動
　　　　　所辦ê記者會演唱。

　　　　・7月19，tī屏東市中山公園爲「恆春民謠進香團」
　　　　　活動宣傳演唱。

　　　　・7月21暗時7點，tī恆春鎮西門廣場ê
　　　　　「Beh聽民謠來阮tau」演唱會表演。

　　　　・9月19 kàu 10月31，擔任國立傳統藝術中心
　　　　　「民族音樂傳承創作班」恆春調民謠藝師。

　　　　・11月24 kap 25，屏東縣政府文化局、社團法人屏東縣瓊麻園
　　　　　城鄉文教發展協會、屏東縣屏南區社區大學邀請，tī「2007恆
　　　　　春民謠大賽」表演。

　　　　・11月公共電視台「下課花路米」節目邀請錄影、播送。

年代	歲數	記事

2008　80　· 1月31，屏東郵局邀請，tī「島南邊境·墾丁首封」
　　　　　紀念郵摺發表會表演。

　　　　· 5月初10、11，台北市恆春古城文化推展協會邀請，
　　　　　tī「2008年第一屆恆春地區母親節民謠演唱比賽」表演。

　　　　· 5月25，得tio̍h行政院新聞局第十九屆金曲獎
　　　　　傳統暨藝術音樂類「特別貢獻獎」。

　　　　· 5月31 kàu 6月初1，國立傳統藝術中心邀請
　　　　　表演「歌謠傳唱」。

　　　　· 11月12，當選「屏東縣恆春鎮思想起民謠促進會」
　　　　　第7屆常務理事。

2009　81　· 擔任國立傳統藝術中心「民族音樂傳承創作班」恆春調
　　　　　民謠藝師。

　　　　· 4月初3，tī鵝鑾鼻「春天吶喊音樂響宴」ê活動表演。

　　　　· 10月17，tī「2009恆春國際民謠音樂節」演出。

　　　　· Tī「2009南區民謠比賽」初賽ê時演出。

　　　　· 11月11，屏東縣政府公告丁順伯tsiânⁿ做
　　　　　屏東縣傳統藝術恆春民謠保存者。

　　　　· 屏南社大98年第2學期期末成果展暨「虎咱幸福」跨年晚會。

2010	82	・擔任國立傳統藝術中心「民族音樂傳承創作班」 　恆春調民謠藝師。

・文建會實施恆春民謠傳習計劃，
　tī 屏東縣屏南社大 kà 唱恆春民謠。

・3月25，非洲文化藝術協會 tī 恆春民謠館舉辦
　「非洲鼓春之晏」活動。

・3月31，恆春航空站舉辦「藝起舞動五里亭藝文活動
　開幕暨聯展」。

・4月初4，墾丁鵝鑾鼻舉辦「春天吶喊音樂響宴」表演活動。

・7月25，「海角168樂團」高雄博二藝術特區表演。

・7月30，「2010南區民謠比賽」初賽。

・7月31，「2010南區民謠比賽」決賽。

・8月15，「恆春國際民謠音樂節南區民謠擂台賽」。

・8月19，kap kan-á 孫朱育璿 tī
　「2010山之聲恆春國際民謠音樂節記者會」演出。

・8月21，「山之聲恆春國際民謠音樂節」開幕典禮。

・10月初2，tī 屏東中山公園 ê「多元文化嘉年華會」活動演出。

・10月初2，「戲獅甲創意獅陣」決賽，tī 決賽節目演出。

・11月初7，tī 高雄市凹仔底農16森林公園演出。

・11月12，當選「屏東縣恆春鎮思想起民謠促進會」
　第八屆常務理事。

・12月初5，tī 屏東中山公園 ê「圓夢計劃成果展」演出。

年代	歲數	記事
2010	82	· 12月31 kàu 1月初1，tī「屏南社區大學992學期期末成果展暨2011 I love you 兔」跨年暗會演出。
2011	83	· 文建會實施恆春民謠傳習計劃，tī屏東縣屏南社大 kà唱恆春民謠。

2011 年 83 歲

· 1月23，tī高雄市衛武營藝術文化中心榕園表演。

· 2月27，tī「高雄市228紀念追思音樂會」表演。

· 2月28，tī「屏東縣228紀念追思音樂會」表演。

· 4月初2，tī「鵝鑾鼻公園春天吶喊」活動表演。

· 4月初10，東森電視台「台灣一千零一個故事」錄影。

· 4月12，tī僑勇國小執行「民謠之美」分享計劃。

· 5月29，參加台北「一日照埕，百月琴聲」活動。

· 6月初8，tī東港鎮大鵬灣「國際帆船節」表演。

· 7月初2，內政部 tī南灣舉辦「橫渡黑潮」活動，hông 邀請演出。

· 7月初6，文建會 tī台北101舉辦「站高高看台灣」活動，hông 邀請演出。

· 7月初9，屏東縣政府 tī恆春民謠館舉辦「恆春半島觀光服務計畫」活動，hông 邀請 kap kan-á孫朱育璿做伙演出。

· 7月15，tshuā大光團隊參加屏南社大期末成果展。

· 7月30，參與「月光灑在東門城」ê CD錄製，得 tiòh原創音樂河洛語組首獎。

2011	83	・8月，參加「南方大賞原創影音～月光灑在東門城」MV片頭恆春民謠演唱。

・9月17，tī高雄縣政府舉辦ê「橋頭有愛」紀念音樂會演出。

・9月25，台灣月琴民謠協會邀請，kap kan-á孫朱育璿tī北投溫泉紀念館ê「2011臺灣月琴民謠祭」kap台灣唸歌國寶楊秀卿做伙演出。

・10月初7，大愛電視台來phah「樂事美聲錄」節目ê「恆春之美」單元，kap全體民謠傳唱者做伙參與錄影。

・10月14，tshuā四代做伙ê民謠家族，參加瓊麻園城鄉文教發展協會tī恆春民謠館舉辦ê「山風落在恆春謠～看見半島民謠傳唱詩人特展」活動ê第三次記者會，kā民謠延續傳承。

・10月15，屏東縣政府邀請丁順伯tshuā「海角168樂團」tī屏東千禧公園舉辦ê「與愛同行快樂走一走多元文化嘉年華會」活動演出。

・10月25，臺灣省政府頒「臺灣鄉土文史教育及藝術有功殊榮」hō͘丁順伯，tī南投中興新村領獎。

・10月30，恆春國際民謠節，tshuā beh kah二千ê人次參加「百人傳唱、千人發聲」ê活動。

・11月13，文建會tī高雄夢時代舉辦「站高高看台灣」活動，hông邀請演出。

・12月21，得tio̍h國際聖迪斯哥審美學會中華民國總會ê「建國百年國家藝術獎」，tī高雄圓山大飯店領獎。

・12月31，參加屏南社大舉辦ê「2012幸福龍出來」活動演出。

2012　84 ・4月18，「恆春民謠歌仔戲結親家」活動，tī恆春民謠館演出。

　　　　・6月28，三立電視台「台灣囡仔Do Re Mi」錄影。

　　　　・6月29，新光人教基金會邀請，tī高雄SOGO左營店10樓ê「這夏玩吉他～吉他名人展」演出。

　　　　・7月初6，tshuā「恆春民謠～國寶薪傳班」學員參加屏南社大期末成果展。

　　　　・7月17，「恆春民謠與原住民歌謠結親家」活動，tī恆春民謠館演出。

　　　　・8月29，人艱苦去高雄義守大學病院tuà院。

　　　　・9月初3，定邦去病院kā看，精神iáu眞tshing-tshái，講眞緊tō ē出院。

　　　　●9月初3，文化部指定丁順伯tsiàn做傳統藝術恆春民謠藝能保存者（恆春民謠ê人間國寶）。

　　　　・9月26，寫3條歌交代定邦ài kā恆春民謠傳落去。

　　　　・12月26，tsái-khí 4點guā，去佛祖hia做仙。

三台山 ê 風

Sam-tâi-soaⁿ Ê Hong

總 策 畫	周定邦
作 者	周定邦
意 象 書 法	陳世憲
設 計 統 籌	佐禾制作設計工作室
封 面 設 計	佐禾制作設計工作室
美 術 編 輯	陳姵臻、佐禾制作設計工作室
執 行 編 輯	周俊廷、鍾吟眞
插 畫	陳姵臻
攝 影	周俊廷
製 作	台灣說唱藝術工作室
數 位 發 行	火氣音樂股份有限公司 FIRE ON MUSIC Co., Ltd
音 樂 統 籌	鍾尚軒
製 作 人	鍾尚軒
作 詞	朱丁順、周定邦
月 琴 彈 唱	朱丁順、周定邦
編 曲	鍾尚軒、張祐華、顧上揚、楊詠淳
殼 仔 弦	朱丁順
大 廣 弦	周佳穎
錄 音	王維剛・自造音樂工作室
混 音	鍾尚軒
母 帶	何慶堂・潮流錄音室

出 版 者	前衛出版社
	104056 台北市中山區農安街153號4樓之3
	電話：02-25865708｜傳眞：02-25863758
	郵撥帳號：05625551
	購書‧業務信箱：a4791@ms15.hinet.net
	投稿‧代理信箱：avanguardbook@gmail.com
	官方網站：http://www.avanguard.com.tw
出版總監	林文欽
法律顧問	陽光百合律師事務所
總 經 銷	紅螞蟻圖書有限公司
	114066台北市內湖區舊宗路二段121巷19號
	電話：02-27953656｜傳眞：02-27954100

出版日期	2022年10月初版一刷
定 價	新台幣 980元（2書2CD，不分售）
ISBN	978-626-7076-66-8（全套：平裝附光碟片）

本計畫獲文化部110年語言友善環境及創作應用補助

網紗記事 Bâng-se Kì-sū

總 策 畫	周定邦
作 者	周定邦
意象書法	陳世憲
設計統籌	佐禾制作設計工作室
封面設計	佐禾制作設計工作室
美術編輯	陳姵臻、佐禾制作設計工作室
執行編輯	周俊廷、鍾吟真
插 畫	陳姵臻
攝 影	周俊廷
製 作	台灣說唱藝術工作室
數位發行	火氣音樂股份有限公司 FIRE ON MUSIC Co., Ltd
出 版 者	前衛出版社
	104056 台北市中山區農安街153號4樓之3
	電話：02-25865708｜傳真：02-25863758
	郵撥帳號：05625551
	購書‧業務信箱：a4791@ms15.hinet.net
	投稿‧代理信箱：avanguardbook@gmail.com
	官方網站：http://www.avanguard.com.tw
出版總監	林文欽
法律顧問	陽光百合律師事務所
總 經 銷	紅螞蟻圖書有限公司
	114066台北市內湖區舊宗路二段121巷19號
	電話：02-27953656｜傳真：02-27954100
出版日期	2022年10月初版一刷
定 價	新台幣 980元（2書2CD，不分售）
ISBN	978-626-7076-64-4 (平裝)
E-ISBN	978-626-7076-70-5 (PDF)
	978-626-7076-71-2 (EPUB)

國家圖書館出版品預行編目(CIP)資料

網紗記事 / 周定邦作.
-- 初版. -- 臺北市：前衛出版社, 2022.10
面；　公分　主要內容爲台語文
ISBN 978-626-7076-64-4 (平裝)
1.CST: 周定邦　2.CST: 朱丁順
3.CST: 音樂家　4.CST: 臺灣傳記

910.9933　　　　　　　111013492

本計畫獲文化部110年語言友善環境及創作應用補助